# 沉香 ②

陳興夏、廖振程 ◎ 合著

# 序 言／

筆者於2013年底出版了《沉香》一書（注釋1），在2014年9月有位讀者向筆者購買了這本書，筆者很好奇他購買這本書的目的，他告訴筆者說因為他想知道奇楠沉香的相關訊息，所以才買這本書，筆者告訴他奇楠沉香的相關訊息固然重要，了解沉香的文化與知識也非常重要。從這件事讓筆者感受到一般人對於沉香的收藏比較偏向收藏的價值，對於沉香的文化與香氣的優雅是較不被重視的。筆者認為在第一本書《沉香》中，較有價值的是中國歷史上關於沉香文化的文獻探討（注釋1），這是現今市面上相關沉香書籍中較不具備的，也是筆者希望與讀者一起分享沉香的研究心得。

沉香自古就是全世界公認的珍貴稀有物資，在一千年前宋朝丁謂先生所著的《天香傳》中就清楚記載

當時的阿拉伯人就已經在經營東南亞沉香的貿易，現今沉香更被列入瀕臨絕種野生動植物國際貿易公約（CITES）附錄二中管制交易，因此沉香不只是中國人所使用的珍貴物資，更是全世界公認的珍貴稀有物資，因此我們在研究與收藏沉香的同時，也要了解國際市場對於沉香的認定標準。首先當然我們想知道國際上是否有所謂的「奇楠沉香」的標準？直到目前為止國際上並沒有所謂的「奇楠沉香」喔！

至於「奇楠沉香」這個名稱究竟何時產生？筆者推測應該是早期臺灣沉香研究前輩為了將越南上好的沉香區分出來而給予的尊稱（注釋1）。雖然國際上並沒有所謂的「奇楠沉香」的說法，然而國際上有沒有針對高品質沉香的一些相關研究與調查呢？Ng, L.T.、Chang, Y.S.和Kadir, A.A.國際沉香研究學者於1997年的研究報告《A review on agar (gaharu) producing Aquilaria species》中指出四種最高品質的沉香，包含越南與柬埔寨Aquilaria baillonii樹種所結沉香、泰國東北部的Aquilaria crassna樹種所結沉香、中國海南的Aquilaria grandiflora樹種所結沉香、緬甸的Aquilaria malaccensis樹種所結沉香（注釋2），但請讀者注意這

份研究報告喔！這份研究資料是特定品種的沉香屬樹種在特定的產區才能結出高品質的沉香，就算是相同樹種的沉香樹但產地不同時，所結出的沉香在品質與香味上就有差異了！針對這個問題，本書在後面章節會舉些實例加以描述。

另外國際上認定能結出真沉香的樹種也有明確的規範，這部分雖然屬於較學術性的領域，但對於有興趣要了解沉香的朋友，最好有一定的認知為宜，因此本書也把國際上相關的沉香屬與擬沉香屬樹種的分布研究報告為讀者簡述，並且依據相關調查與研究文獻推測可能的沉香物件來對照所屬的樹種，這也是目前國內相關沉香書籍沒有提到過的。

有些沉香愛好者在閱讀完作者第一本書《沉香》後曾經問筆者一個問題，這些國際沉香研究報告是否有可能有調查不全的可能性？

筆者聽完後常覺得國人真的要有些世界觀，不要掉在自己的經驗世界之中。沉香早就是全世界王室貴族與各大香水公司都在注意的珍貴天然資源，特別是中東王室貴族對於沉香的大量需求與購買金額遠遠大於我們，因此中東與歐洲國家投入大量的資金從事相關的

沉香研究與調查，這種深入的調查與研究是國人無法想像的。

讓筆者提筆寫此書的另一個動機是現今沉香市場的混亂不清，特別是針對「奇楠沉香」的定義不明更造成收藏者對於沉香收藏信心不足的主因。筆者有鑑於此，提筆寫下個人對於「奇楠沉香」的定義與實驗供大家參考，希望對於往後沉香的研究與發展有些許貢獻。

陳興夏　廖振程
丙申年冬至

# 目 錄／

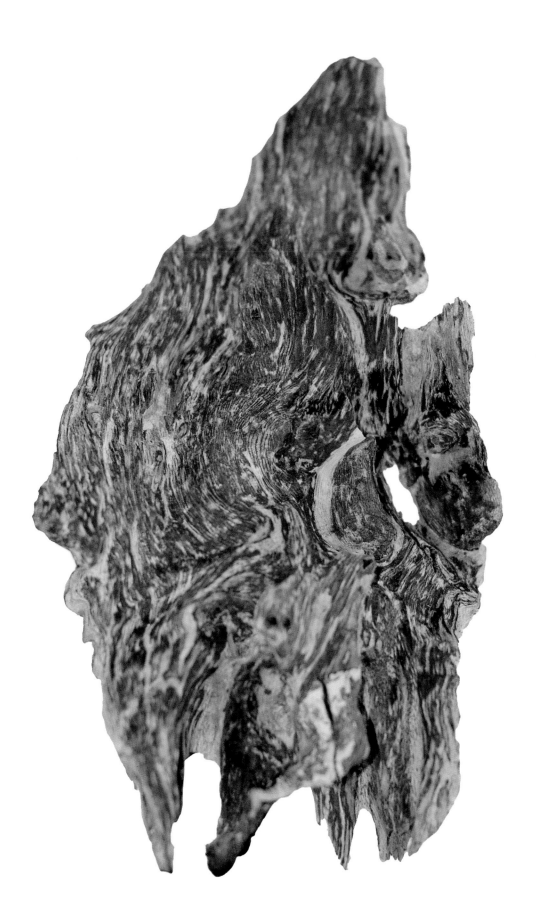

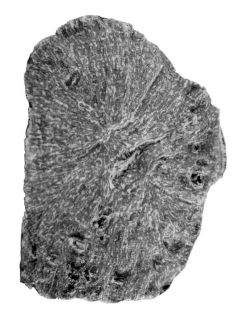

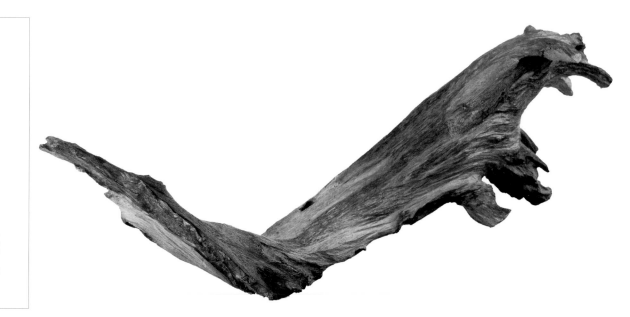

沉香
❷

| 第一章 |

# 沉香之歷史概述

# 國產海南沉香與進口沉香之歷史概述

在筆者第一本書《沉香》（注釋1）中已詳述過國內沉香與進口沉香的歷史，為方便讀者記憶，本書對於國內沉香與進口沉香的歷史將為讀者做一簡單描述，詳細資料請讀者參考筆者第一本書中之內容。另外，該書之內容有提到越南沉香直到明朝初年才被推崇為東南亞各國所進口沉香中品質最佳者，卻未對於理由加以探討，所以正好利用本書加以補充說明。

## 丁謂先生《天香傳》
## 對於海南沉香與進口沉香的記載

國產沉香與進口沉香的文獻開始清楚的被記載始於宋朝時期，最為著名的文獻資料當首推北宋真宗時期丁謂先生所著的《天香傳》（注釋3）。

丁謂先生早年出仕時先是監製宮廷中所使用的貢

茶，在宋朝時期人們喜歡在茶葉中加入香料來提升茶的清香之氣，因此現今西方世界與歐洲貴族所流行的喝花茶的習慣，早在一千多年前的中國宋朝就已經非常盛行了。丁謂先生從監製貢茶的經驗中開啟對香的認知，隨後丁謂先生仕途順遂，並且進入宮中擔任要職。宋真宗篤信道教，曾舉行東封泰山、西祀汾陰、南祀老子、建宮觀、天書祥瑞等重要宗教活動，丁謂先生也都有參與了這些宗教活動。由於宗教活動中需要耗費大量香料，丁謂先生因此得知宮中用香情形。宋真宗駕崩後宋仁宗繼位，丁謂先生因為雷允恭山陵事件被貶至海南崖州司戶參軍。丁謂先生至海南島後，因為自己對於沉香的喜好，親自前往海南島沉香產區巡訪，深入了解海南沉香後而寫下《天香傳》（注釋3、4）。

丁謂先生《天香傳》在沉香發展歷史上影響甚鉅，首先丁謂先生評斷了海南沉香是當時最好的沉香，並提出「**氣清且長**」的沉香評比標準，這種品評沉香的標準一直為後世品香者所依循。

其次是丁謂先生針對海南沉香進行分級，提出了「四名十二狀」的法則，「四名」是對於沉香的分級法，將沉香分為**沉水香、棧香、黃熟香、生結香**四種級別。
所謂的**沉水香**是指入水後沉入水底的沉香；**棧香**則是現在所謂的「半浮沉」的沉香，也就是半沉半浮

第一章

於水面上的沉香；**黃熟香**指的是野生且自然死亡的沉香樹木材，因含油量低，所以只能浮於水面上的沉香；**生結香**則是指沉香所結的樹木仍然存活時就取下的沉香。

丁謂先生這種對於沉香的分級方法一直沿用至今，他對沉香文化影響之深遠可想而知了。

至於「十二狀」所指的為沉香的外型，其中排名第一名與第二名者分別是「烏文格」與「黃蠟沉」，這兩種沉香專指品質最佳的沉水香，其中「**烏文格**」所指的是沉香不但要能沉水等級，還要像石頭一樣入水「急沉」，而且結油豐富到顏色黝黑如烏文木之色澤，並具有堅硬之特質，丁謂先生評述：「嵌若巖石，屹若歸雲，如矯首龍，如峨冠鳳，如麟植趾，如鴻鍛翮，如曲肱，如駢指。但文理密緻，光彩明瑩，斤斧之跡，一無所及，置器以驗，如石投水，此香寶也，千百一而已矣。」（注釋3、4）這種等級的沉香在早期沉香收藏家稱為「石頭沉香」，正如丁謂先生所言，這種真正的「石頭沉香」因數量極少且品質佳，因此價格不斐，在二十年前這種沉香仍可在市場上發現，許多收藏沉香的前輩都曾經收藏過這種沉香。但不幸的是近年來被許多不肖商人造假仿製，市場上稱為「科技沉香」，致使真的「烏文格沉香」或「石頭沉香」被誤認為「科技沉香」實為可悲。

而「**黃蠟沉**」又為何物呢？在明朝周嘉冑所著《香乘》中有較清楚描述（注釋5）：「黃蠟沉其表面如蠟，刮削則捲，嚼之柔韌者，顏色則黑色與紫色各半者。」由上述文獻的描述便立刻讓人聯想到所謂的「奇楠沉香」的特徵，近年來有許多沉香收藏家所謂的軟絲奇楠應該就是《天香傳》中所謂黃蠟沉香的特徵，但因現今所謂奇楠沉香價格昂貴，不肖商人開始造假仿製，最後真正的「奇楠沉香」或者「黃蠟沉」是否會與真正的「烏文格沉香」一樣，因被不肖廠商大量的作假與仿冒之後，反被認定為「科技奇楠沉香」的相同下場，實在令人憂心。

丁謂先生《天香傳》中也提到當時東南亞進口的沉香，東南亞所出產的沉香是由中東的商人以船舶運至現今的廣州進口入中國，並提到當時進口的上等沉香價格等同黃金，已經相當昂貴了（注釋3）。雖然進口沉香價格昂貴，但與海南沉香的香味比較之下如何呢？在丁謂先生《天香傳》中有段有趣描述：

「鄉者云：比歲有大食番舶，為颶風所逆，寓此屬邑，首領以富有，大肆筵設席，極其誇詫。州人私相顧曰：以貲較勝，誠不敵矣，然視其爐煙翁鬱不舉、乾而輕、瘠而燋，非妙也。遂以海北岸者，即席而焚之，高煙杳杳，若引東溟，濃腴渜渜，如練凝漆，芳馨之氣，持久益佳。大舶之徒，由是披靡。」

這是歷史上首度對於海南沉香與東南亞進口沉香的

評比的文獻。這段寶貴的文獻記錄了當時阿拉伯人的海上貿易活動，並且因為在海上遇到颱風而被迫停留於海南島上。阿拉伯商隊非常富有，設下豪華的宴席來宴請當時的村民，以財富來論，當時海南島上最富有的人都無法與之相比較。但有趣的是當時阿拉伯商隊所使用的沉香卻完全比不上海南沉香，海南沉香的品質也讓阿拉伯商隊大為震驚並開始風靡海南沉香。

丁謂先生更進一步對於阿拉伯商隊所使用的沉香與海南沉香做了清楚的分析與比較。首先從沉香出煙的型態來評定，阿拉伯商隊帶來之東南亞進口沉香之評定為「爐煙蓊鬱不舉」；對海南沉香的評定為：「高煙杳杳，若引東溟，濃腴湆湆，如練凝漆。」上述文句表示阿拉伯人所帶來的東南亞進口沉香燒出的煙大而且煙相渙散無力，而海南沉香出煙緩慢，氣足而形筆直，氣凝聚而不渙散。其次氣與味之評比方面，阿拉伯商隊帶來的東南亞進口沉香評定為「氣乾而輕，味膌而燋」，對海南沉香的評定為「濃腴湆湆」，表示阿拉伯商隊所燒沉香的香味乾澀並帶有煙味與焦味，海南島沉香的香味濃郁豐潤。

經由上面的評比，丁謂先生認為國產的海南沉香品質較當初進口的東南亞諸國的沉香佳。丁謂先生更推舉海南島黎母山所出產的沉香為沉香中的極品，

由東南亞諸國所進口的沉香與產於中國嶺南與沿海各省的沉香都無法與之相比，也奠定了「海南島沉香天下第一」的崇高的歷史地位（注釋2、3）。

## 東南亞諸國
## 所出產的沉香優良順序之記載

明朝周嘉冑《香乘》一書中，記載了南宋葉庭珪於所著《南蕃香錄》對於東南亞諸國所出產的沉香優良順序之描述如下：「沉香所出非一，眞臘者爲上，占城次之，渤泥最下。眞臘之沉香又分三品，綠洋最佳，三濼次之，勃羅間差弱。」（注釋5）。

依據這些文獻記錄，我們知道古代「真臘國」所出產的沉香是東南亞諸國所出產的沉香中品質最佳者，然而真臘國在那裡呢？

真臘國是宋朝時期南方的第一大國，領地包含現今柬埔寨、越南南部、寮國南部、泰國中部與東北部等地；當今世界知名且被聯合國列入人類重要文化遺產的「吳哥窟」就是真臘國時期重要的文化遺產。排名第二的「占城國」則是現今越南中部惠安與南部之林同、慶合、寧順等地區，也是現今全世界沉香最有名的產區。

第三名的「渤泥國」則是現今的汶萊與東馬來西亞一帶，現今這一帶所出的沉香是僅次於越南的最優質沉香產區，特別是上等的汶萊沉香早期被尊稱為

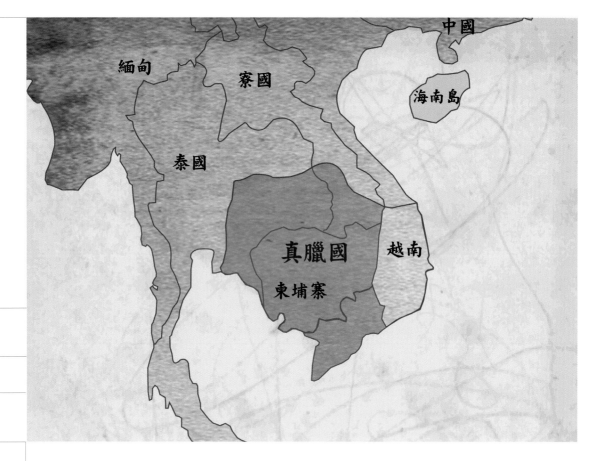

古代真臘國地圖

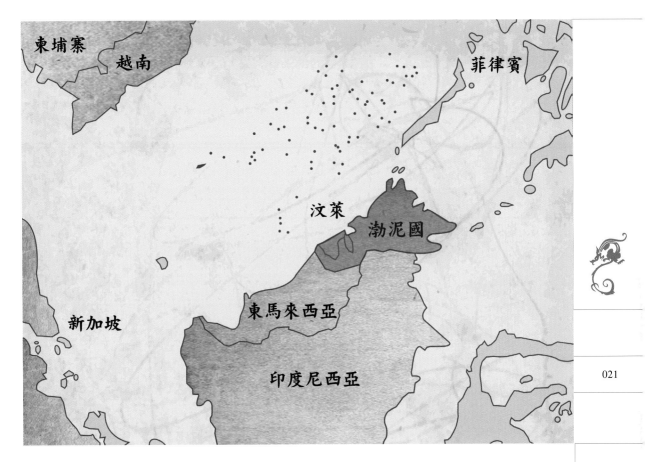

東埔寨

越南

菲律賓

汶萊

渤泥國

新加坡

東馬來西亞

印度尼西亞

古代渤泥國地圖

「綠奇楠」。

這段文獻說明了東南亞諸國所出產的沉香中，以現今的柬埔寨一帶的真臘國沉香是最好的，其次是現今越南中部與南部一帶的占城國沉香，最後是現今汶萊一帶的渤泥國沉香。而真臘國的沉香又分成三個等級：綠洋最佳，三瀲次之，勃羅間差弱。依據臺灣中央研究院陳國棟教授在其研究論文中指出，綠洋可能是現今泰國東北黎逸府（Roi Et）；三瀲又稱三泊是指今柬埔寨三坡（Sambor）地區，位置約在柬埔寨首都金邊（Phnum Penh）北方約130公里處；勃羅間當為佛羅安（或稱婆羅蠻），在今日馬來西亞的瓜拉伯浪（Kuala Berang）地區 (注釋1、6)。

上述有關從東南亞進口優良品質沉香與現今市面上優良品質的沉香大致相同，也就是柬埔寨沉香、越南沉香、泰國沉香、汶萊沉香等。但在排名順序上有些不同，因為現今大名鼎鼎的越南沉香在宋朝時期並不是排名第一的進口香；針對這個問題在宋朝時除流行海南沉香外，還流行一種所謂的「登流眉」沉香。

南宋周去非先生在大約西元1178年左右於其著作《嶺外代答》 (注釋7) 中提到：「海南沉香價與白金等，故客不販，而宦遊者亦不能多買。中州但用廣州舶上蕃香耳，唯登流眉者，可相頡頏。」表示海南沉香價格與黃金相等，非常昂貴，一般人無法購

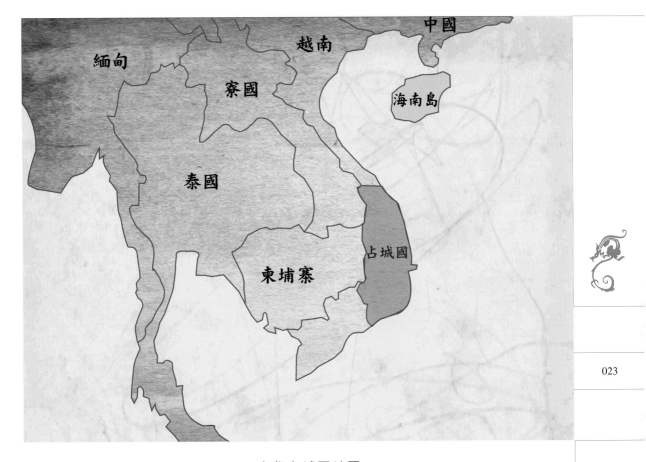

古代占城國地圖

買，所以一般人都使用從東南亞進口到中國廣州的沉香，其中登流眉國進口者可與海南島相比。

與南宋周去非先生同時期也有另一位著名沉香專家范成大先生在其《桂海虞衡志》（注釋8）著作中寫道：「海南之辨也，北人多不甚識，蓋海上亦自難得。省民以牛博之於黎，一牛博香一擔，歸自擇沉水，十不到一二。中州人士俱用廣州舶上占城真臘等香，近來又貴登流眉來者，余試之乃不及海南中下品者。」說明海南沉香一般國內的人都不太了解，就連住在海南島上的人也不易獲得，一般海南島上的人要以一條牛來與海南島黎族人換一擔沉香，而所換得的沉香中，只有十分之一會沉水；而一般人所使用的沉香都是從占城（現今越南中部與南部）或真臘（現今柬埔寨地區）進口的沉香，當時還流行登流眉國進口沉香，但南宋范成大先生覺得登流眉國進口沉香無法與海南沉香相比較。稍晚於南宋范成大時期，也有一重要沉香專家葉真先生在其著作中《坦齋筆衡》（注釋9）提到：「大率沉水香以海南萬安東峒為第一，在海外則登流眉片可與黎峒之香相伯仲。」

由上面三段重要文獻可以看出宋朝時期海南沉香公認是最好的沉香，但數量稀少且價格與黃金相同；海外進口的沉香，則以產於真臘國、占城國與登流眉國為最佳，特別是登流眉國沉香最受歡迎（注釋1、9）。

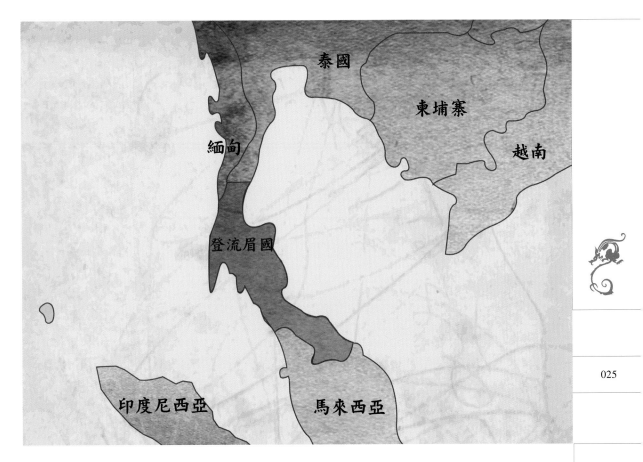

古代登流眉國地圖

然而「登流眉國」究竟在何處呢？根據臺灣中央研究院陳國棟教授在其研究論文中指出，登流眉國應當是指現今泰國南部洛坤地區的那空市貪瑪叻城（Nakhon Si Thammarat）(注釋6)。但筆者從事沉香研究二十餘年，比較少看見從泰國進口的沉香，即使有品項也比不上越南沉香，這又是為什麼呢？依據陳國棟教授指出，在十四世紀明朝初年時，登流眉國沉香已不再出現於當時的文獻撰述中。筆者推測主要可能因為大量開採導致資源枯竭(注釋1、6)。

順便為讀者講個小故事，在筆者的第一本書《沉香》出版後(注釋1)，市面上有些拍賣市場上開始出現「登流眉沉香」的拍品，但真正的「登流眉沉香」應該在明朝初年就沒有了，他們只是把「泰國沉香」改名為「登流眉沉香」來吸引買家。這就是筆者希望沉香的收藏者與愛好者要對沉香的歷史文化有深一點的認知與了解的主因。

## 明朝初年越南沉香正式成為進口沉香之冠

讀者一定很好奇越南沉香到底何時才成為中國沉香歷史上首席的位置？針對這一點陳國棟教授提出相關文獻來說明，在十四世紀末即明朝初年時有嘉興陳懋仁，官至泉州府經歷，在其《泉南雜志》一

書中的〈泉州市舶歲課〉中的記載：「香之所產以占城、賓達儂爲上。沉香在三佛齊名爲藥沉，在眞臘名爲香沉，實皆不及占城。」占城所指是現今越南中部的歸仁（Quy Nho'n）一帶，賓達儂所指是現今越南的南部藩朗（Phan Rang）一帶（注釋6），由上述文獻我們的確可以看出在明朝初年，出產於越南中南部區域的沉香正式被推舉為最上等的沉香（注釋1、6）。

筆者在第一本著作中並未加以探討為何一直到明朝初年出產於越南中南部區域的沉香正式被推舉為最上等的沉香，除了產於中國海南島沉香經過長年開採已經資源枯竭外，筆者認為可能還有兩個重要原因造成。

第一點是明朝之前東南亞諸國沉香的貿易多數掌握在中東人的手中，當時越南最上等的沉香如惠安沉香、奇楠沉香、芽莊沉香等是否全部被進口到中國則不得而知。第二點是明朝初年鄭和下西洋後，正式打開與東南亞諸國的直接貿易，沉香與其他重要香料或珍貴木材等資源都不再需要透過中東人或其他國貿易就直接進入中國，上等的越南沉香可能是因為如此才能直接進入中國市場，因此在明朝初年才會留下占城沉香（產於越南中部與南部的沉香）是最好的進口沉香的文獻記錄（注釋5）。

# 沉香價格近代被嚴重低估

沉香近年來價格急速上漲，筆者舉一北京翰海拍賣公司2014年5月11日拍賣會上成交一塊達拉干10公斤沉水料為例，成交金額約3600萬人民幣（注釋42），折合約 1 億8千萬臺幣，所以可以推算出每克大約 1 萬8千臺幣（約3600人民幣），這個價格已經是黃金價格的十倍。另外當日其他印尼系沉水料也幾乎都以平均每公克超出 1 萬新臺幣的價格成交。

讀者可能覺得這樣的價格是天價而且不合理。至於在評論這個價格是否合理前，讓我們先來看看沉香的歷史價格如何。

筆者先舉一個宋朝時期沉香價值的文獻資料供讀者參考，北宋時期宰相蔡京的兒子蔡絛在其著作《鐵圍山叢談》（注釋10）提到：「海南真水沉，一星值一萬。」「一星」指的是米點大小，也就是米點大小

的海南沉水香價值當時貨幣的一萬元。而依據宋朝《食貨志》記載，宋宣和四年（西元1122年）當時每石米價在兩千五至三千元間，因此一萬元可以買超過三石以上的白米（注釋10、11），依此推算當時米點大小的海南沉水香可換三石以上的白米。至於宋朝一石米有多少公斤則有多種說法，但至少應該是超過五十公斤。我們把米點大小的海南沉水香重量當作一公克計算，也就是說一公克的海南沉水香價值相當於三石以上的白米，或者價值超過150公斤以上的白米，以現今米價大約每公斤50元臺幣計算，我們得到下面計算式：

**一公克海南沉水香價值＞150公斤以上的白米價值
＝150×50臺幣＝7500臺幣＝2500人民幣**

因此我們若用現在稻米的價格來推估宋朝時期海南沉水香的價格每克應該在臺幣萬元以上。雖然上述的推估並不一定完全合理，但可以當作是一個對於上等的海南沉香在宋朝時期的重要的參考值。反觀現今沉香資源枯竭，因此沉香價格理應比宋朝時期更為昂貴，但中國近百年來因逢戰亂，所以國人無心於品香文化，沉香在這百年中主要扮演著中藥配方中的角色而已。直至近二十餘年來臺灣與大陸地區經濟繁榮後，品香文化慢慢恢復，國人才開始慢慢知道沉香的貴重性，價格開始急速上漲，慢慢回到沉香應該有的合理價位，因此在過去的近百年

間，沉香的價格可以說被嚴重的低估了。

在天然野生沉香資源幾乎枯竭的今天，沉香資源更顯珍貴，所以在2014年5月11日北京翰海拍賣公司上的成交價格就不會令讀者感到驚訝了。在此筆者更要呼籲，沉香是上天賜給人類非常稀有與珍貴的寶物，希望大家珍惜它與愛護它，不要奢侈的使用它。

第一章

沉香
❷

| 第二章 |

# 國際認定的沉香

# 國際上對沉香的認定

瞭解中國歷史上對沉香的相關文獻後，現在我們來看看目前國際上對沉香的定義與分類的標準。

國際上鑑別沉香的首要條件是依據植物學上的分類法，首先是確認樹種的屬性，不同屬性的樹種所結的沉香在市場上的價值就不同；依據瀕臨絕種野生動植物國際貿易公約組織（CITES）的資料顯示只有瑞香科（Thymelaeaceae）中的沉香屬（Aquilaria spp.）、擬沉香屬（Gyrinops spp.）、Aetoxylon屬、Gonystylus屬、Phaleria屬、Enkleia屬及Wikstroemia屬等7屬的樹種能結出沉香（注釋1、12、13），因此在國際上認定的標準首先能結出沉香的樹種必須是瑞香科。

至於瑞香科中能產出沉香的7屬植物其間的差異又如何區分？

依據瀕臨絕種野生動植物國際貿易公約組織
（CITES）的認定主要區分為三大類（注釋30），分
別為真沉香（True gaharu）、鱷魚沉香（Gaharu
buaya）及假沉香（Fake gaharu）。這三大類沉香
在國際上是如何被定義的呢？筆者將這三大類的定
義為讀者陳述於下文中。

## 真沉香（True gaharu）

國際上於2004年前一般公認真沉香（True
Gaharu）的來源為瑞香科沉香屬（Aquilaria
spp.）的25種樹種與擬沉香屬（Gyrinops spp.）的
7種樹種，總計32種樹種是具經濟價值，並於2004年
列入瀕臨絕種野生動植物國際貿易公約（CITES）
附錄二中管制交易，這32種管制交易的野生沉香樹
種所結出的野生沉香就是國際交易上認定的真沉香，
這其中又以沉香屬（Aquilaria spp.）的Aquilaria
malaccensis於1995年即列入附錄二中管制（注釋1）。

然而隨著科技調查的運用與經費的大量投入，在
2016年列入瀕臨絕種野生動植物國際貿易公約
（CITES）附錄二中，瑞香科沉香屬增列Aquilaria
audate，擬沉香屬增列了Gyrinops walla，因此沉香
的來源變為瑞香科沉香屬的26種樹種與擬沉香屬的8
種樹種，總計34種樹種。 另外，在2005年於越南中
部山區發現了Aquilaria rugosa樹種，不過並未列入瀕

臨絕種野生動植物國際貿易公約（CITES）附錄二中管制交易。

沉香屬（Aquilaria spp.）樹種分布涵蓋南亞及東南亞，其中Aquilaria malaccensis（又名Aquilaria Agallocha Roxb.）(注釋14、15)分布涵蓋孟加拉、不丹、印度、印尼、馬來西亞、緬甸、菲律賓、新加坡及泰國，為分布範圍最廣及國際最主要的交易種類，而在中南半島則以Aquilaria crassna分布範圍較大，涵蓋越南、寮國及柬埔寨。有別於沉香屬（Aquilaria spp.）樹種(注釋13、16)，擬沉香屬（Gyrinops spp.）主要分布於印尼東部群島及新幾內亞島(注釋17、18)。

由本章節所提供沉香屬與擬沉香屬分布圖可以發現，若以印尼蘇拉威西島為中線，則沉香愈往西愈好，離赤道愈遠愈好，當然也有例外如汶萊、北越及寮國等區域的沉香就不符合這個規範，以汶萊來說，汶萊位於赤道上，但所出產的沉香是婆羅洲中所有沉香之冠，而北越與寮國較中越與南越遠離赤道，但所出產的沉香卻不如中越與南越。有關各產區沉香的特色，將於各產區沉香香味特色、使用方式與樹種中做說明。

## 鱷魚沉香（Gaharu buaya）

依據瀕臨絕種野生動植物國際貿易公約（CITES）組織的資料顯示只有瑞香科（Thymelaeaceae）

## 瀕臨絕種野生動植物國際貿易公約(CITES)（附錄二）中沉香管制交易名單：

| 屬　名 | 學　　　名 |
|---|---|
| 沉香屬 | Aquilaria audate（Oken）Merr.（2016 年新增） |
| | Aquilaria malaccensis Lamk. |
| | Aquilaria beccariana van Tiegh. |
| | Aquilaria hirta Ridl. |
| | Aquilaria microcarpa Baill. |
| | Aquilaria cumingiana （Decne） Ridley. |
| | Aquilaria filaria （Oken） Merr. |
| | Aquilaria brachyantha （Merr.） Hall.f. |
| | Aquilaria urdanetensis （Elmer） Hall.f |
| | Aquilaria citrinaecarpa （Elmer） Hall.f |
| | Aquilaria apiculata Elmer |
| | Aquilaria parvifolia （Quis.） Ding Hou |
| | Aquilaria rostrata Ridley |
| | Aquilaria crassna Pierre ex Lecomte |
| | Aquilaria banaense Phamhoang Ho |
| | Aquilaria khasiana H. Hall. |
| | Aquilaria subintegra Ding Hou |
| | Aquilaria grandiflora Bth. |
| | Aquilaria secundaria D.C. |
| | Aquilaria moszkowskii Gilg |
| | Aquilaria tomentosa Gilg |
| | Aqularia baillonii Pierre ex Lecomte |
| | Aquilaria sinensis Merr. |
| | Aquilaria secundana D.C. |
| | Aquilaria acuminata （Merr.） Quis. |
| | Aquilaria yunnanensis S.C. Huang |
| 擬沉香屬 | Gyrinops versteegii （Gilg.） Domke |
| | Gyrinops moluccana （Miq.） Baill. |
| | Gyrinops decipiens Ding Hou |
| | Gyrinops ledermanii Domke |
| | Gyrinops salicifolia Ridl. |
| | Gyrinops audate （Gilg） Domke |
| | Gyrinops podocarpus （Gilg.） Domke |
| | Gyrinops walla Gaertner （2016 年新增） |

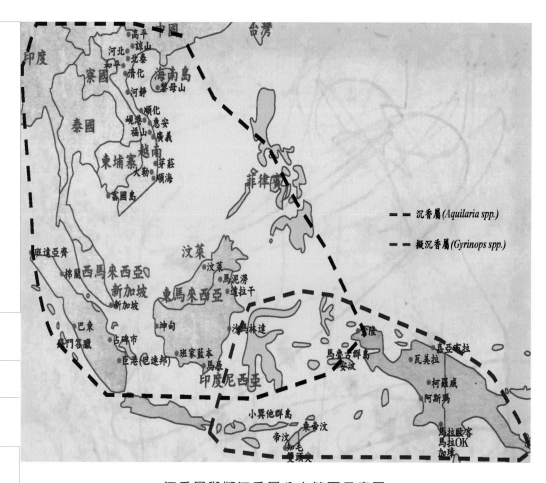

沉香屬與擬沉香屬分布範圍示意圖

中的沉香屬（Aquilaria spp.）、擬沉香屬
（Gyrinops spp.）、Aetoxylon屬、Gonystylus
屬、Phaleria屬、Enkleia屬及Wikstroemia屬等7
屬的樹種能結出沉香（註釋12、13），但只有瑞香科中
沉香屬（Aquilaria spp.）與擬沉香屬（Gyrinops
spp.）是被國際認定為真沉香來源。

在瑞香科中的Aetoxylon屬與Gonystylus屬同樣
能結出品質較低的沉香，然因其所結沉香大多焚燒
後具刺鼻氣味較不為大眾所接受，因此相對真沉香
其價格上有很大差異，此種沉香一般被稱為「**鱷魚
沉香**」（Gaharu buaya），用來與真沉香（True
gaharu）作區別。因鱷魚沉香尚能提煉出品質較低
的沉香油，在早期仍然具有不錯的商業價值，但因
多數的鱷魚沉香燃燒時氣味不佳無法用於品香上。
但現今因沉香價格高漲，因此有某些特定廠商以鱷
魚沉香來充當真沉香賣給消費者，因鱷魚沉香外表
近似真沉香而且多數會沉於水，對於沉香不熟悉的
收藏家往往會誤認為是高級沉香而加以收藏，因此
也造成收藏家的損失。相對的，鱷魚沉香近年來因
可用於仿冒真沉香來獲取利益，因此被某些特定商
家收購，所以價格也水漲船高了。

至於如何區分是真沉香或者是鱷魚沉香呢？
筆者於第一本《沉香》著作中不斷強調要以「香
味」來分辨真假沉香（註釋1），也只有透過香味來判

別才是最基本與最重要的方法。筆者常在網路上看到有些沉香愛好者幫其他網友在網路上以沉香照片就來鑑別沉香真偽，這是很危險的喔！因為有些鱷魚沉香的外觀非常接近真沉香，所以單從沉香照片是無法鑑別真假沉香的。另外有些不肖商家將未結香的沉香屬木材上畫上近似沉香黑褐色的油脂線來混充真沉香，如果不加以品評只由相片或外觀來判別的話，是很容易上當的喔！

瑞香科Aetoxylon屬的樹種主要分布於東馬來西亞婆羅洲的西砂勞越，且由Aetoxylon屬所產出的鱷魚沉香數量比真沉香多出許多。在Anderson 1995年的調查資料中，鱷魚沉香（Gaharu buaya）主要被當作香木出口到印度，不過最大出口地還是新加坡。另外在印度尼西亞的西西里伯斯西部等地區所

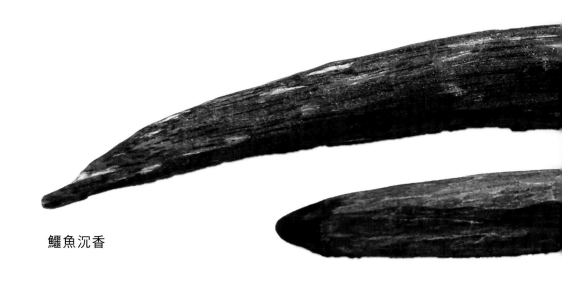

鱷魚沉香

出產的Phaleria capitata Jack 也被稱作鱷魚沉香
（Gaharu buaya），同樣也是焚燒後具刺鼻氣味。
至於同屬於瑞香科中Wikstroemia（蕘花）屬、
Phaleria（皇冠）屬、Enkleia屬植物也能分泌出沉
香的成分，但因所分泌出之沉香品質更不高，因此
不具備經濟價值，當然也不被國際認定為真沉香的
來源。

瑞香科中Wikstroemia（蕘花） 屬主要樹種為
Wikstroemia androsaemifolia Decne，分布
於印度尼西亞的Meja山區，另外Wikstroemia
polyantha與 Wikstroemia tenuiramis樹種則分布
於西巴布亞省曼諾瓦里（Manokwari）等地區，其
所結的沉香聞起來辛辣味且其煙霧多會刺激眼睛，

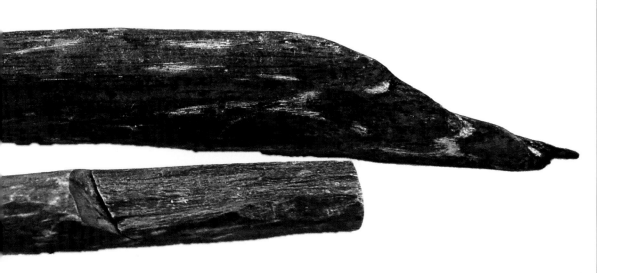

此種沉香一般被稱作「公沉香」（Male gaharu）或「紅沉香」（Red gaharu）。瑞香科中Phaleria（皇冠）屬主要樹種為Phaleria capitata Jack，分布於印尼的Kapusaan峰和Tiga Puluh峰、納哈薩及西西里伯斯島，前文已提過此品種植物所分泌的沉香是屬於國際所認定的鱷魚沉香（Gaharu

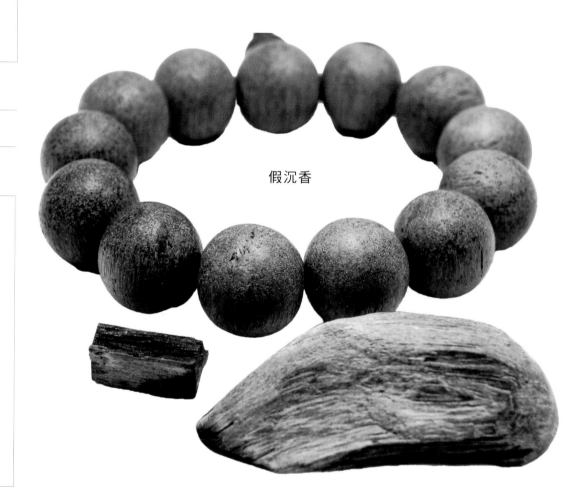

假沉香

buaya）之一，焚燒後具刺鼻氣味；另外Phaleria microcarpa樹種分布於巴布亞，有很厚的樹皮，不具有商業價值，因為燃燒時它不會釋放出人們所希望的香味；Phaleria nisdai Kanehira樹種則分布於西巴布亞，焚燒後具刺鼻氣味。瑞香科中Enkleia屬主要樹種為Enkleia malaccensis Griff.，分布於馬來西亞半島及印度尼西亞的加里曼丹。

綜合上述國際上對沉香的認定方式，讀者應該知道沉香若要作為品香或藝術收藏標的時，首先須確認其樹種的屬性，只有沉香屬（Aquilaria spp.）與擬沉香屬（Gyrinops spp.）樹種所結的野生沉香才是被認定為真沉香且具市場價值。

# 假沉香Fake gaharu

國際上所稱之假沉香是利用結香較少的沉香屬樹木或其他的木頭，藉由浸泡在沉香油膏中（Gaharu hydrosol）所製造出來的人工假沉香，一般稱為「黑色魔術木頭」（Black magic wood）。所以只要是經由人為加工造假的過程都是被國際認定的假沉香。目前雖無正式的研究報告有關於市面上所販售的假沉香的比率有多高，但讀者可上網大約查詢一下就可得知市面販售假沉香比率相當高，所以讀者在進行沉香收藏與投資時當然要非常小心。

# 沉香的香味是
# 樹種與產地決定的

筆者在所著《沉香》一書中提到早期國際上一般公認真沉香（True Gaharu）的來源為天然野生的瑞香科沉香屬（Aquilaria spp.）樹種因風災、雷擊、蟲害或人為傷害等因素，導致樹身遭到真菌感染，因感染後樹身所分泌的樹脂而結成沉香。但因沉香長期過度的開採，導致資源枯竭，為尋找其他優質沉香的來源，在1997年於巴布亞新幾內亞發現瑞香科擬沉香屬（Gyrinops spp.）的樹種也能結出品質不錯的沉香，但瑞香科擬沉香屬（Gyrinops spp.）的樹木於2000年前後被大量開採，現在瑞香科擬沉香屬（Gyrinops spp.）的樹木也已瀕臨絕種。因此瀕臨絕種野生動植物國際貿易公約組織（CITES：Convention on International Trade in Endangered Species of Wild Fauna and Flora）於2004年將瑞香科沉香屬

（Aquilaria spp.）與擬沉香屬（Gyrinops spp.）
及2016年增列兩種，共計34種樹種資料列入保育附
錄二中，也就是由這34種樹種所結出的沉香才是國
際認定的真沉香（注釋1）。

另外一個有趣的問題是為何市面上的沉香有這麼多
種的味道呢？明朝周嘉冑《香乘》一書記載了南宋
葉庭珪於所著《南蕃香錄》中，對於東南亞諸國所
出產的沉香優良順序之描述如下：「沉香所出非
一，真臘者（現今柬埔寨一帶）為上，占城（現今
越南中部與南部）次之，渤泥（現今汶萊與東馬來
西亞一帶）最下。真臘之沉香又分三品，綠洋最
佳，三濼次之，勃羅間差弱。」（注釋5）這段文章說
明了東南亞諸國所出產的沉香中，真臘國的沉香是
最好的。而真臘國的沉香又分成三個等級：綠洋最
佳，三濼次之，勃羅間差弱。依據臺灣中央研究院
陳國棟教授在其研究論文中指出，綠洋可能是現今
泰國東北黎逸府Roi Et；三濼又稱三泊是指今柬埔
寨三坡（Sambor）地區，位置約在柬埔寨首都金邊
（Phnum Penh）北方約130公里處；勃羅間當為
佛羅安（或稱婆羅蠻），在今日馬來西亞的瓜拉伯
浪（Kuala Berang）地區（注釋6）。

由此可知自古沉香就有香味的不同並依香味的好壞
來分沉香的優劣。但究竟造成香味上的差異除了產
地的不同外，還有其他的因素嗎？答案是有的，構

成香味上的差異主要是結香的沉香屬樹種不同而形成的。

上文已提到瀕臨絕種野生動植物國際貿易公約組織（CITES）將瑞香科沉香屬（Aquilaria spp.）與擬沉香屬（Gyrinops spp.）共計34種樹種資料列入保育附錄二中，也就是由這34種樹種所結出的沉香才是國際認定的真沉香，但由生物學上常用的林奈氏分類法，這種分類法將自然界的生物分成域、界、門、亞門、剛、亞剛、目、科、亞科、屬、種等。舉一生活上常見的例子，我們常吃的橘子，它是芸香科下的柑橘屬的橘種，而芸香科下有超過160個屬，柑橘屬只是其中一屬，另外是柑橘屬下面又分成柚、柑、橘、橙、檸檬……等種，而柚、柑、橘、橙、檸檬……等味道都不太相同。此外，同為芸香科且與柑橘屬接近的枳屬，最有名的金桔就是在枳屬下面，金桔與柚、柑、橘、橙、檸檬……等味道相差就更大了。

再回過頭來看上述所提到的瑞香科植物，瑞香科植物下有超過50個屬，其中沉香屬與擬沉香屬只是其中的兩個屬，而沉香屬中有26種樹種加上擬沉香屬8種樹種是目前國際公認的沉香主要結香來源，正如柚、柑、橘、橙、檸檬……等味道都不太相同，所以由國際公認的沉香屬中的26種樹種與擬沉香屬的8種樹種所結出的沉香味道當然不同（注釋1）。

最後一個問題是同一種沉香屬的樹種，生長於不同產區時，所結出的沉香味道會有差異嗎？

答案是有差異的！

為讀者舉一著名的實例，沉香屬Aquilaria
malaccensis樹種是分布最廣的沉香樹種，分布範
圍包含寮國、泰國、緬甸、印度、西馬來西亞、印
尼蘇門答臘、婆羅洲等地，但依據L.T.Ng等沉香
研究學者評定產於緬甸與印度的沉香屬Aquilaria
malaccensis樹種所結出的沉香為全世界四種高品質
沉香的來源之一（注釋2），這種產於緬甸與印度的沉
香屬Aquilaria malaccensis樹種所結出的沉香甚至
被大陸知名沉香收藏家封為「印度綠奇楠沉香」，
但是同樣是沉香屬Aquilaria malaccensis樹種的沉
香樹若生長於西馬來西亞或印尼蘇門答臘時，香味
就遠遠不及了，西馬來西亞古代稱為婆羅蠻，印尼
蘇門答臘古代稱為三佛齊，所出產的沉香在中國歷
史上有許多記載，例如南宋周去非先生提到：「沉
香來自諸蕃國者，…。若三佛齊等國所產，則為下
岸香矣，以婆羅蠻香為差勝。下岸香味皆腥烈，不
甚貴重。」（注釋7）這段文獻告訴我們位於馬來半島
南邊的婆羅蠻（西馬來西亞）與三佛齊國（蘇門答
臘）所產的沉香稱為下岸香，一般味道較腥烈，比
較不貴重，其中婆羅蠻（西馬來西亞）為下岸香較
好者。

而現今的西馬來西亞沉香或印尼蘇門答臘沉香也
與古代文獻記載的完全相同，雖然都是由沉香
屬Aquilaria malaccensis樹種所結出之沉香，

但品質就遠不及緬甸與印度的沉香屬Aquilaria malaccensis樹種所結出的沉香。這種例子在其他植物也能找到，例如臺灣許多地方都出產柚子，但只有出產於臺南麻豆產區者是最香甜多汁且果肉軟細，更被清朝嘉慶皇帝賜予「文旦」的美名。又例如法國巴黎郊區的香檳區因特殊土質的因素，所種植的葡萄釀出之氣泡酒味道甘甜，被尊稱為「香檳酒」，這種「香檳酒」價格昂貴，是全世界愛好「香檳酒」族群的首選。

由上面分析我們知道造成沉香在香味上的差異主要是結香的沉香屬樹種不同而形成的，而同一種沉香樹種在不同的產區也會造成香味上的差異喔！

# 各產區沉香香味特色、
# 使用方式、樹種

沉香除以外觀、顏色、沉水與否來分等級外，最重要的還是沉香在品香或燃香時所散發出的香味，因為就算是會沉水等級的沉香，若味道腥烈刺鼻，還是只能用於入藥或抽取沉香油而已，是無法用於品評的。

至於好的沉香氣味為何呢？

北宋丁謂先生《天香傳》中推舉海南島黎母山所出產的沉香氣味最佳，對其香味的描述為：「濃腴湆湆，如練凝漆，芳馨之氣，持久益佳。」（注釋3）表示味美而柔順溫和，芳香之氣能持久。另外元朝陳敬先生《陳式香譜》中，對於海南沉香的評語為「香氣清婉耳」，表示味道清香而婉約（注釋19）。

由上述文獻我們了解古人對於上等沉香所呈現的標準為味美、柔順、清香、婉約、持久等特質。相反

的，若氣味粗獷、腥烈、刺鼻、焦味、煙味、不持久等特質，就不是好的沉香氣味了。

可惜的是海南島沉香經由千年開採，現今已經很難看到上等野生的海南島沉香，對於丁謂先生與陳敬先生當年對於上等的海南沉香的品評感受我們也只能用「意會」了。

## 沉香的香味定義與特徵

在筆者在第一本書《沉香》 (注釋1) 中以「清香、果香、藥香、蜜香、花香、甜美香、濃郁香」來形容沉香的香味，以使讀者能更瞭解各產區沉香香味的特色，於本書中則更進一步將沉香的香味明確區分為「花香、果香、蜜香、藥香、甜美香」。

所謂的「**花香**」指的是清香之中帶有類似花的香氣，最具代表性的是越南芽莊沉香與印度尼西亞的加里曼丹沉香。

「**果香**」指的是清香之中帶有淡淡類似哈蜜瓜或水果的香氣，最具代表性的是越南芽莊的白奇楠沉香；

「**蜜香**」指的是清香之中帶有淡淡討喜的甜味，彷彿是蜂蜜的香氣，最具代表性的是海南沉香、越南的芽莊沉香與越南的順化沉香；

所謂的「**藥香**」指的是沉香氣味寧靜優雅並帶有類似中藥材的香味，最具代表性的越南的惠安沉香。

至於「**甜美香**」專指品評紅土或黃土沉香時的香味

特徵，有些香道界朋友稱為「**牛奶香**」。紅土或黃土沉香因深埋於土壤或沼澤中上百年，原來沉香的氣味已經醇化到極致，在品評時散發出極為甜美與香醇的獨特清香，最具代表性的是越南的福山紅土沉香。

請讀者注意的是，這裡所提到的花香、果香、蜜香、藥香、甜美香等都只是對於沉香氣味「近似的」形容而已，請不要執著於到底惠安沉香的香味像哪一種中藥香味或者加里曼丹沉香接近哪一種花的香味。另外同樣都具有類似藥香的惠安沉香與東馬來西亞沉香味道上就有非常大的差異，或者都具有類似花香的加里曼丹沉香與安汶沉香味道上也有非常大的差異，這都需要讀者細心體會中間的差異，才能真正進入沉香研究與品評的大門。

## 各沉香產區介紹

在筆者第一本書《沉香》中已經針對比較知名沉香產區進行初步的介紹（注釋1）。但有讀者反應書上所提供的沉香樣本照片太小，也有讀者反應對於沉香香氣特質能進一步描述，還有讀者反應希望把各產區沉香特質與最適合的使用方式給予補充等寶貴意見，再加上筆者希望國際上對於各沉香產區樹種的研究加以整理並補充說明，以及發生在筆者幫一些收藏家在做各產區沉香鑑定時所發生的有趣小故

中國
台灣
印度
高平
●諒山
河北
●北泰
和平
清化
海南島
河靜
●蔡母山 （花香 蜜香）
寮國
泰國
順化（蜜香 花香）
峴港 ●惠安
福山 ●廣義 （藥香）
東埔寨
越南
芽莊（果香 花香 藥香）
大勒
順海
菲律賓
富國島

班達亞齊
汶萊
●棉蘭西馬來西亞 （花香）
（花香）
新加坡
（香草香 藥香 ●馬泥澇 （花香）
東馬來西亞 達拉干
新加坡
巴東
坤甸 沙馬林達
蘇門答臘 ●占碑市 （花香）
班家藍本
花香 濃烈香）
巨港(巴連邦)
馬辰
索隆
（花香）
馬魯古群島 嘉亞布拉
●安汶 瓦美拉
印度尼西亞
（花香） （花香）
柯羅威
阿斯瑪
小巽他群島 東帝汶
（花香）帝汶
馬拉歐客
知毛
馬拉OK（花香）
加墰

沉香香味與產區位置圖的關係

事，所以特別為讀者撰寫此章節，做為研究沉香進階的重要章節。

野生沉香主要出產於中國南方、中南半島、印度尼西亞群島等三大區域；**中國南方**產區包含中國海南島、廣東、廣西、雲南等地區；**中南半島**產區則包含了越南、緬甸、寮國、柬埔寨、泰國、西馬來西亞等地區；**印度尼西亞群島**則包含了婆羅洲的汶萊、東馬來西亞、加里曼丹、蘇門答臘島、小異他群島、馬魯古群島、新幾內亞島等地區。因此本章節將依照中國海南島、越南、緬甸、柬埔寨、泰國、馬來西亞、汶萊、印度尼西亞群島等沉香產區順序來為讀者進一步的介紹。

# 中國海南沉香

沉香中文學名為「瓊脂」，「瓊」即是海南島（注釋20），這說明海南沉香重要的歷史地位。南宋范成大先生在其著作《桂海虞衡志》中提到：「環島四郡界皆有之，悉冠諸番所出，又以出萬安者為最勝。說者謂萬安在島正東，鐘朝陽之氣，香尤醞藉豐美。大抵海南香，氣皆清淑，如蓮花、梅英、鵝梨、蜜脾之類。」（注釋8）這段文獻表明了海南島北部的瓊州，東部的萬安軍，南部的吉陽軍，西部的昌化軍都有出產沉香，但產於黎母山東側萬安軍一帶的沉香是天下第一，而且氣味如蓮花般的清香或如蜜脾般的甜美。

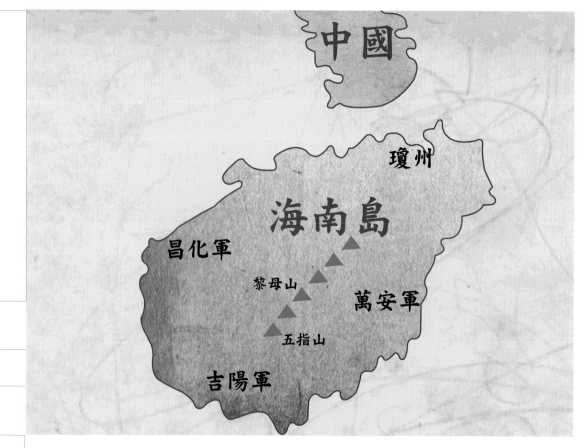

海南島沉香產區地圖

但海南沉香在南宋時期，因不斷的開採，漸漸的資源枯竭，在南宋周去非先生的《嶺外代答》對海南沉香有如此描述：「省民以一牛於黎峒博香一擔，歸自差擇，得沉水十不一二。頃時香價與白金等，故客不販，而宦遊者亦不能多買。中州但用廣州舶上蕃香耳。唯登流眉者，可相頡頏。」（注釋7）這段文獻說明了南宋時期一般商人要取得海南沉香，要以一頭牛換取一擔香，而且會沉水的上等沉香只占十分之一，因此海南沉香價格與黃金價格相同，一般人士是買不起的，就算是當官或有錢人至海南遊玩，也不能多買。因此內地人士開始使用從東南亞進口沉香，其中來自於登流眉國（現今泰國洛坤地區的那空市貪瑪叻城）最受當時人歡迎（注釋6），這段沉香歷史在前面已經為讀者介紹過了。由前面文獻我們了解到，野生的海南沉香在一千年前的宋朝已經非常稀少，時至今日海南沉香幾乎都為人工栽種與植菌方式而結香者。

現存天然野生海南沉香已經是非常的稀少，大約在1980年代末至1990年代有少數越南沉香出口商自海南島出口野生熟結海南沉香到臺灣，但當時沒有人認識這種在歷史上大名鼎鼎的海南沉香，因此乏人問津。當時進口入臺灣的沉香主要以越南系的惠安沉香與芽莊沉香為首，其次是印度尼西亞婆羅洲上的加里曼丹沉香與馬魯古群島上的安汶沉香，及馬

來半島上的西馬來西亞沉香。因此這些海南島沉香剛進入臺灣時沒有人聽過,價格也較低廉。

目前臺灣仍有少數的沉香收藏家有收藏著早期的海南島野生沉香,只是這些沉香收藏家往往不知道自己收藏到的是大名鼎鼎的海南沉香,反而這些收藏家往往以為自己收到的是越南芽莊沉香。這是為什麼呢?

主因是當初越南進口商跟他們說這是越南芽莊沉香,因為當初海南沉香沒有什麼人知道啊!如果用海南沉香賣給客戶價格不高啊!那為什麼海南沉香可以當作越南芽莊沉香來賣呢?原因是海南島沉香的味道與越南芽莊沉香的味道類似,都帶有清雅花香或甜美的蜜香,而且當時越南芽莊沉香中,帶花香者的價格是最高的,所以這些越南沉香進口商乾脆把這些海南島沉香當成越南芽莊沉香來賣,而且還賣了個好價錢,而這些上等的海南島野生熟結沉香大多數在二十年前就被拿來製成高級臥香後燒掉了,現在想起來實在覺得非常可惜,如今野生熟結的海南沉香幾乎很難看見了。

筆者很慶幸在第一本書《沉香》出版後 (注釋1),國人真正知道了這種在中國香文化歷史上大名鼎鼎的海南沉香,有許多位沉香的收藏前輩也非常認同筆者能將這種重要的文化知識重新再傳播出來。希望透過筆者與沉香愛好者的努力,繼續將這種好的文

化傳承給後世子孫。

如58、59頁 圖所示是大約在1980年代末至1990年代初進口入臺灣的野生熟結海南沉香。南宋范成大先生在其著作《桂海虞衡志》提到：「上品出海南黎洞。亦名土沉香，少大塊。其次如蝟栗角，如附子、如芝菌、如茅竹葉者皆佳。」（注釋8）由上述文獻得知，大部分野生熟結香的海南沉香，都是熟脫後掉到泥土或沼澤中，再從土中被挖掘出來，因此海南黎族人稱作「土沉香」。

海南沉香另外一個重要特徵就是香味。海南島沉香的香味特徵是「清」，一千年前北宋丁謂先生《天香傳》中對於海南沉香的描繪是「氣清且長」。另外，南宋范成大先生在其著作《桂海虞衡志》對於海南沉香的氣味加以補述，他提到海南沉香的氣味如蓮花、梅英、鵝梨、蜜脾之香氣（注釋8）。這些文獻清楚的點出海南沉香除特別清香外，有些會有像蓮花或梅花的清香，有些會有像鵝梨或蜜脾的果香或蜜香，所以海南沉香的味道並非只有一種而已。

筆者研究了現存的野生熟結海南沉香發現與上述文獻資料相符，有些海南沉香帶有清雅的花香，有些則帶有另人愉悅的果香與蜜香，帶有花香者味道非常清雅，帶有果香與蜜香者味道清甜而討喜，因此各有特色。另外，海南沉香的清香給人含蓄與婉約

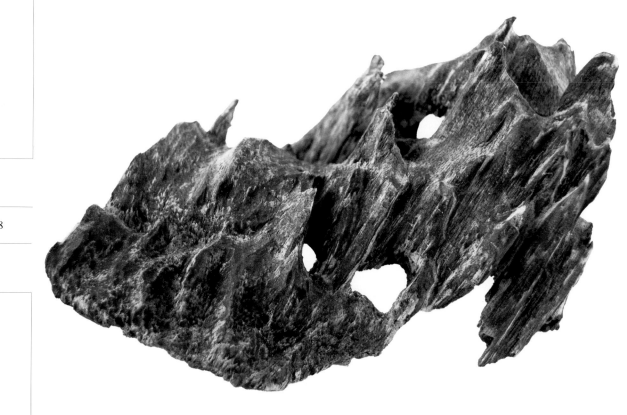

1980年代末至1990年代初進口到臺灣的野生熟結海南沉香

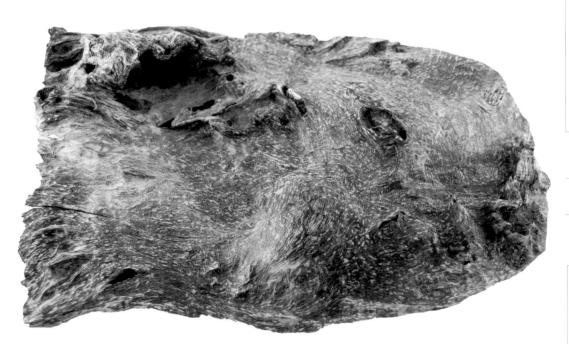

野生熟結海南沉香

第二章

的感受，令人有聞得再久也不會覺得膩的感覺；針對這項特徵，元朝陳敬先生《陳式香譜》中，對於海南沉香的評語為「香氣清婉耳」（注釋19），就是最佳的文獻佐證。最後野生熟結海南沉香有「久煎不焦」的香味特質，也就是海南沉香在品評時，出香時間很長，愈煎愈香醇，品評到最後也不會有焦味出現的特性，因此在親聞海南島沉香之後才能真正體會到宋朝時期的人為何會如此推崇海南島沉香了。

近年來國際沉香研究文獻中對於野生熟結海南沉香的評判為何呢？Ng, L.T.、Chang, Y.S.和Kadir, A.A.國際沉香研究學者於1997年的研究報告《A review on agar (gaharu) producing Aquilaria species》指出，中國海南島上屬於瑞香科沉香屬Aquilaria grandiflora的樹種所結出的沉香為世界上四種高品質沉香的來源之一（注釋2），由這個研究調查報告上看來由沉香屬Aquilaria grandiflora樹種所結出的野生熟結海南沉香可謂國際認定名實相符的上好沉香。

現今存世的野生熟結海南沉香數量已經不多了，另外能成材的野生熟結海南沉香更是稀有，所以筆者認為大片的野生熟結海南沉香可以用來當作擺設之用，小片的野生熟結海南沉香則是等級最佳的品評香材。由於野生熟結海南沉香數量極少，所以不建議將野生熟結海南沉香用於製作高級臥香。

由於野生的海南島沉香屬樹種資源的匱乏，目前海南島已進行人工沉香栽種，主要的樹種為Aquilaria sinensis（1894年定名），這也是目前中國廣泛推廣栽種的沉香樹種，而依據瀕臨絕種野生動植物國際貿易公約組織（CITES）的調查資料顯示，曾在中國發現的沉香屬樹種有 3 種 **（注釋13）**，分別為Aquilaria grandiflora（1861年定名）、Aquilaria yunnanensis（1985年定名）及Aquilaria sinensis（1894年定名），其中L.T.Ng等人於1997年的調查報告指出中國海南沉香屬Aquilaria grandiflora樹種所結出的沉香為全世界四種高品質沉香的來源之一 **（注釋2）**。

另依據Yuan（中國瀕危物種進出口管理辦公室）及Wei（中國醫學科學院藥用植物資源開發研究所），於2011年的調查資料顯示在中國的沉香屬樹種有 2 種分別為Aquilaria yunnanensis及Aquilaria sinensis，且主要分布為Aquilaria sinensis樹種 **（注釋21）**，綜合樹種文獻資料的記載Aquilaria grandiflora樹種所產出的野生沉香是海南島品質最佳的沉香，只可惜現在已經很難發現了。

至於Aquilaria grandiflora樹種所產出的野生沉香是否是接近宋朝所稱海南上等沉香呢？由目前文獻是無法確認的，未來仍需要投入更多的人力與經費做進一步的研究與分析工作。

# 越南北部交趾沉香

越南北部沉香產區主要是以越南廣平省以北至中國邊界的地區，包含高平、諒山、河北、北泰、和平、河靜等地區，這些區域古代稱為交趾（注釋22）。南宋范成大先生《桂海虞衡志》中清楚描述此地區的沉香為：「出海北者，生交趾及交人以海外番舶而聚於欽州，謂之欽香，質量重實多大塊，氣尤酷烈，不復風韻，惟可入藥，南人賤之。」（注釋8）這段文章說明了產於越南北部的沉香由船運至中國欽州（現今為中國廣西省欽州市），因此當時稱為欽香，實際上就是越南北部的交趾沉香。

交趾沉香特徵是質量重且形狀大塊，但氣味濃烈，不具清香婉約之風韻。這種沉香是不適合用來當作品評的沉香，一般只能當作藥用沉香，而且當時中國南方人並不重視這種沉香的價值，由此可知越南北部的交趾沉香在古代價值並不高。

在筆者第一本《沉香》書中並未對於交趾沉香多做描述，主因是現存的交趾沉香數量並不多，非常不容易見到所以未加以探討。但有讀者反應希望仍能有機會對於交趾沉香能有進一步的認識，另一方面基於對沉香文化與知識的完整保存的使命感，筆者就利用出版本書的機會將交趾沉香介紹給讀者。

越南交趾沉香在外觀上如上述文獻所提多較大塊，

沉香
❷

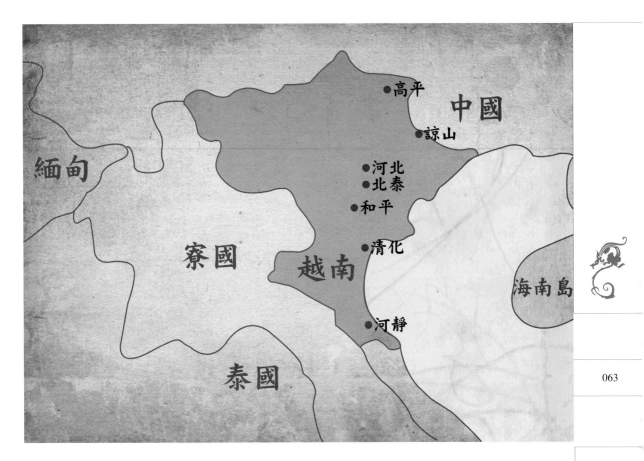

越南北部沉香產區地圖

越南北部交趾沉香

重量較重，因此可以沉水者較多，顏色一般以深褐色、紅褐色或者豬肝色居多。在早期這些越南交趾沉香進口入臺灣以藥用為主，也有一部分拿來做香。另外因成材者較多所以也有少部分被拿來雕刻或製作成佛珠，但因為在製成佛珠後其外觀顏色為紅褐色或黑褐色，且帶有較重的藥味，所以往往被認定為假沉香，所以當時在市場上乏人問津，價格也很便宜，當然現在已不可同日而語了。

前面已提到越南交趾沉香帶有較重的藥味，若用於品香時香味較濃烈不清，所以不宜用於品香，因此最多也只用於祭祀用香的等級。現今越南交趾沉香也不多見了，筆者認為越南交趾沉香最適合的用途還是以入藥與製作佛珠為主。

## 越南中部惠安沉香

惠安沉香主要的產地是越南中部的廣南省，該省所產的沉香多數集中於廣南省惠安市，因此稱為惠安沉香。惠安沉香是歷史悠久且著名的沉香產區，其出產的沉香品質非常的好，在古代是屬於占城沉香。大部分上好的惠安沉香以蟲漏居多，故能夠沉於水的頂級惠安沉香在外形上少有成材者而且體型都不大，因此較不具備觀賞價值，也無法用於雕刻或製作佛珠。大部分的上等惠安沉香都製成作頂級惠安臥香、小盤香或是上等的品香用料。

另外，頂級惠安沉香是最高級的入藥沉香，俗稱「藥沉」，早年在臺灣中藥房要配置上等的中藥方時，都是以這種上等惠安沉香為主，但現今因沉香資源枯竭且近年來價格大漲，已無法用如此昂貴的沉香入藥了。

一般惠安產區的沉香以燃燒的方式較能展現惠安沉香的特色，如果以電子爐或香碳品評時只能感受到清雅的涼氣與微微藥香的特質，故惠安沉香都以製作成高級臥香為主。早期製香業者還會在製作高級惠安臥香時加入少許紅土來增加香味的甜度，使臥香能展現「清」、「涼」、「甜美」的特質，這種特質有時會被品香者誤以為臥香中有加入奇楠沉香的錯覺。

頂級惠安沉水香在早期常會被用於品茗，將惠安沉水香置於水中煮開，用以供佛或飲用，氣味極為清雅脫俗並且甜美，是人間極品的飲料，喝過這種頂級沉香水之後，再喝其他世間之飲料好像變得索然無味了。也有些人將這種水拿來泡茶，所泡出的茶不但茶氣更佳外，聽說也較不會有胃部不適與晚上無法入眠的問題。

頂級惠安沉水香可用於品香、品茗、製作高級臥香，因此在早年就深獲阿拉伯國家貴族與日本香道人士的喜愛，故阿拉伯及日本愛香人士都以高價購買。另外歐洲頂級的香水製造商也以這種高級沉香

所提煉的沉香油當做香水中的穩定劑，所以也需要大量的惠安沉香，因此惠安沉香在產量少但需求量大的情況下，這種高級的惠安沉水香很少能出口到其他國家。

臺灣早年由於民間宗教活動興盛，並於上世紀1980年代經濟蓬勃發展，人民在賺錢之餘常到寺廟燒香感恩，因此對於製香等級的惠安沉香需求極大，但這種製香等級的惠安沉香由於含油脂量較低，阿拉伯國家與歐洲頂級的香水製造商購買數量較少，聰明的越南沉香貿易商就將這些製香等級的惠安沉香大量進口到臺灣，臺灣製香業者正好利用這個機會向越南沉香出口商要求進口一些這種頂級的惠安沉水香，以提供臺灣人在中藥製作、品香、品茗等需求，所以臺灣人才有可能用到這種頂級的惠安沉水香。
近年來更因越南產地沉香資源已經枯竭及大陸地區對頂級沉香需求大增，造成頂級惠安沉水香在市面上已經很少看見了。

筆者認為惠安沉香的香味可能是沉香入門者一定要認識的重點，頂級惠安沉香的香味非常優雅，其獨特的雅緻與寧靜的香氣是其他產區沉香所不具備的。有許多香道朋友形容惠安沉香的香味帶給人有種「清涼」的感受，也可能是這種特色，使品香者心神安定，自然而然不想說話，放下俗世的煩惱，

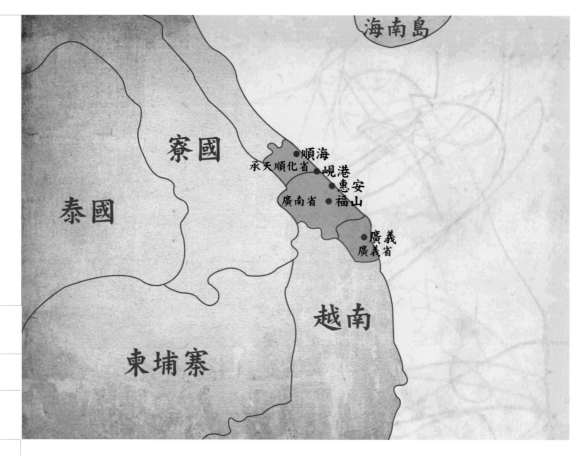

越南廣南省惠安及福山、順化省與廣義省地圖

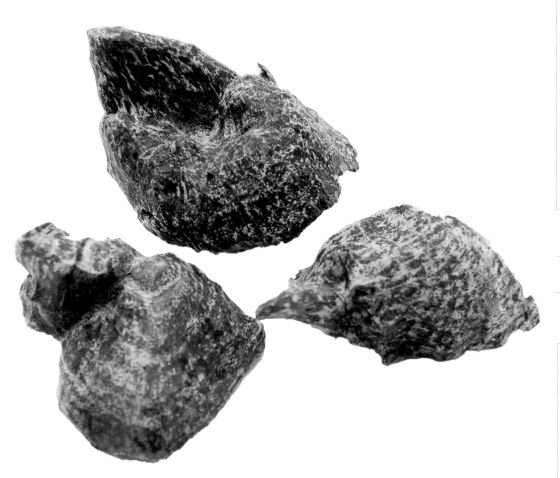

越南野生熟結惠安沉水香

靜靜享受內心的寧靜與自在。此外，惠安沉香的香味有很強的保留特性，往往上午於屋內點完惠安沉香，到傍晚進屋時仍可聞到惠安沉香的香氣，這點特徵是其他產區沉香所不具備的。

大部分的惠安沉香應該是由越南中部區域沉香屬Aquilaria crassna樹種所結出之沉香，這種樹種在越南的南部的芽莊產區也有出現，但香味上就有一些差異，芽莊產區的沉香大部分如同蜂蜜狀的蜜結香較豐富，黑褐色結香較少一些，但惠安產區的情形正好相反，以黑褐色結香較明顯，如同蜂蜜狀的蜜結香較少。而黑褐色結香在香味的表現上較有「涼」、「清」、「藥香」等特質，而如同蜂蜜狀的蜜結香較有「甜」、「花香」、「蜜香」等特質（注釋1）。所以雖然都是沉香屬Aquilaria crassna樹種所結出之沉香，但因產地不同，結香狀況不同，香味上就有一些差異。所以一般惠安產區的沉香會帶有「涼」、「清」、「藥香」等特質，而芽莊產區的沉香則帶有「甜」、「花香」、「蜜香」等特質。

惠安沉香產區在宋朝時期叫作「占城沉香」，是世界級的知名沉香產區，當時宋朝人使用的占城沉香就是以海運進口到中國的，所以宋朝時期除宋朝人大量使用惠安沉香外還有許多國家也都使用惠安沉香喔！

但有趣的是越南中部產惠安沉香區域並不大，但可以供應全世界一千年來的需求，這也讓筆者在研究沉香的過程中常心存疑惑。近年來筆者研讀到L.T.Ng等沉香研究學者評定泰國東北部沉香屬Aquilaria crassna樹種所結出之沉香是全世界四種高品質沉香的來源之一的資料（注釋2），再加上筆者有幸於幾年前曾從朋友處獲得少許這種泰國東北部沉香屬Aquilaria crassna樹種所結出之沉香，經過多次品評與測試，味道與標準的惠安沉香幾乎一致，香味的特色都是「涼」、「清」、「藥香」，而且筆者所有研究沉香的朋友都將這種高級的泰國沉香誤認為惠安沉香。

另外，我們再由上述地圖看到泰國東北部往右是寮國，再往右就是越南中部惠安沉香產地廣南省。因此筆者推測惠安沉香產區自古就是名滿天下的沉香產區，經過千年的開採早已經資源枯竭，所以聰明的越南沉香收購商應該是非常早期就將泰國東北部高品質的沉香收購後，集中到越南的惠安市而以「高級惠安沉香」的名稱被銷售到全世界。

## 越南中部福山紅土沉香

大名鼎鼎的福山紅土沉香與惠安沉香都產於越南中部的廣南省境內，在古代都屬於占城沉香。早期所謂的「紅土沉香」與「黃土沉香」定義是沉香長年

埋在泥土或沼澤中，經過在泥土或沼澤上百年的埋藏與醇化，把其他無用的木質腐化後，剩下醇化過的沉香菁華，在品評時才能釋放出無與倫比的香醇氣味。但一般醇化到這種幾乎不含木纖維的沉香往往體型都不大，頂多到指甲或花生米粒大小就已經算是大體型的，所以早期給這種沉香的名稱為「紅土粒仔」（注釋1）。當然紅土沉香也有體型較大者，只是數量非常稀少。

「福山紅土」不但是做高級臥香的首選材料，更是以電子香爐或香碳品評的最頂級沉香。但可惜的是因較不具備美觀與藝術觀賞價值，所以這種「福山紅土」主要用於製作頂級臥香或品香上。

現今因真正的「福山紅土」已經非常稀少，因此許多沉香販賣商將早期所謂的「紅土根沉香」或者是「土根仔」當作「福山紅土沉香」來販賣，讀者只要在網路上打「福山紅土沉香」時，所搜尋到的幾乎都是這種「紅土根沉香」或者是「土根仔」。這種「紅土根沉香」一般型體較大，從幾十克到上千公克都有，因外型大都像腐爛的樹根，所以早期被稱為「紅土根沉香」或者是「土根仔」，但這種「紅土根沉香」或者是「土根仔」並非早期所謂的「福山紅土」，主要的原因是埋入土裡醇化的時間不夠，所以這種「紅土根沉香」或者是「土根仔」在清除外部的碳化物質後，內部還會存有明顯的木

質纖維，這是非常容易被區分出來的。

在香味方面也是一門學問，「紅土根沉香」或者是「土根仔」在品評時已經讓品香者覺得是人間極品，會讓收藏到「紅土根沉香」或者是「土根仔」的人以為是收藏到大塊的極品「福山紅土沉香」；但若收藏者有品評過真正的「福山紅土」後再來品評所謂的「紅土根沉香」或者是「土根仔」就能知道香味上的明顯差異，「福山紅土沉香」的香味無論是在清、涼、香醇、活潑等方面的表現都遠比「紅土根沉香」或者是「土根仔」來的「優雅」，並附有多層次的味道轉化，筆者也只能以此來形容之間的明顯差異，剩下就交由讀者們在品評時自己去用心體會了。

另外讀者在收藏「福山紅土沉香」時也很容易收藏到「廣義紅土沉香」，但卻以為自己收藏的是「福山紅土沉香」。「廣義紅土沉香」在香味的表現上，無論是在清、涼、香醇、活潑等方面的表現都遠不如「福山紅土沉香」外，一般「廣義紅土沉香」顏色上會偏深，接近豬肝色。但筆者多次提到判別沉香的方式還是以香味為主，外表與顏色只是參考指標，所以讀者想真正了解沉香，還是要從沉香的香味著手才是王道喔！

福山紅土沉香等級上只區分為沉水與不沉水，另以體型來分則大片與小片來區分。能夠沉於水之福山

福山紅土沉香與廣義紅土沉香

紅土沉香非常少，一般而言十公斤的福山紅土沉香中，會沉水者只占不到一公斤。而所謂大片的福山紅土沉香定義是指長度與寬度大於一公分即為大片福山紅土沉香。從外觀上來看，福山紅土沉香因長時間埋於泥土或沼澤之中，外表與內部都已出現嚴重碳化與泥土化，木頭的纖維本質已經不太明顯，稍加施力時，即可將之捏碎，以肉眼觀察表面，仍可隱約看到原來沉香黑褐色直紋的結香痕跡。

福山紅土沉香在品評時所散發的香氣除有惠安沉香的清新雅緻特質外，還因長時間埋於泥土或沼澤之中，已將香氣轉化為非常輕柔與清香，而且這種清香是可以維持很常時間的，不會像其他產區的紅土沉香會有在品香時，香味一下就轉甜而清香隨之消失的現象。福山紅土沉香聞起來除有心神安寧之感外，也有淡淡的喜悅與輕安的感受。因此福山紅土沉香在外觀上雖較不具藝術與觀賞價值，卻是品香的首選香材。

# 越南中部順化沉香

順化沉香也是歷史悠久沉香產區，其主要的產地是越南承天順化省，此區域的沉香都集中到順化市，因此被稱為順化沉香。

因為順化沉香的產地在惠安沉香產地的隔壁，且味道及外觀與惠安沉香接近，所出產的沉香品質也很

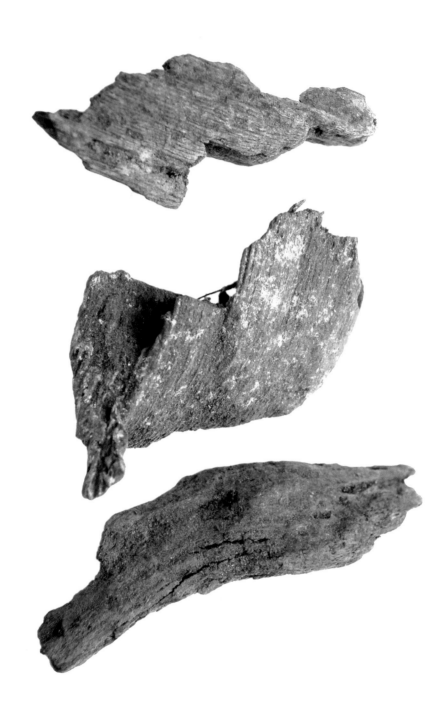

越南福山紅土沉香

不錯，因此也常被人誤認為惠安沉香。順化沉香與惠安沉香相似，大都是蟲漏結香為主，因此少有成材者。順化沉香單純只聞沉香表面所散發的氣味時，是非常類似惠安沉香，但是在點燃後就可區分出惠安沉香與順化沉香的差異。順化沉香的香氣比較不具備惠安沉香所謂的「涼意」及「雅緻」，但氣味較惠安沉香甜一些。整體而言，香味仍然接近惠安沉香，可以算是越南中部產區的好沉香。

順化沉香與惠安沉香應該都是由越南中部區域沉香屬Aquilaria crassna樹種所結出之沉香，因此無論在外觀與香味上都非常相近。順化沉香因在香味上不若惠安沉香來的清雅，且大多數是蟲漏結香，所以筆者較建議順化沉香以製作高級臥香或品香用料，大件者則可當作擺件使用。

在筆者2013年出版《沉香》一書之前，除了沉香進口商知道順化沉香之外，順化沉香一直鮮為人知，有趣的是在2014年後有市場上開始出現不少標示「順化沉香」的拍品或商品，筆者雖然覺得很欣慰讓這種曾經是中國香史上占有一席之地的重要沉香產區讓國人知道，但也真正希望能帶領有心了解沉香的人來了解順化沉香；但筆者較不希望一些商家以這種較不為人知的沉香產區的名稱來換取較高售價與獲利的目的。

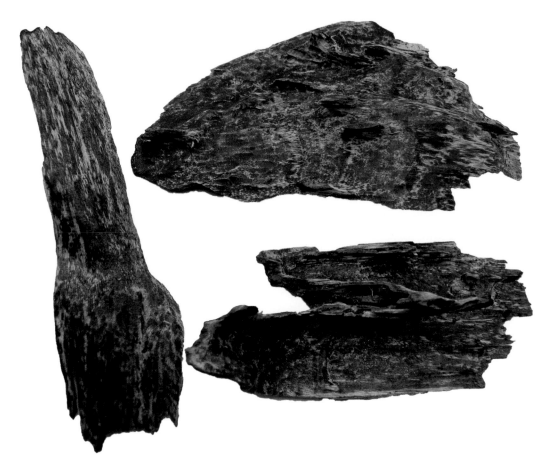

越南中部順化沉香

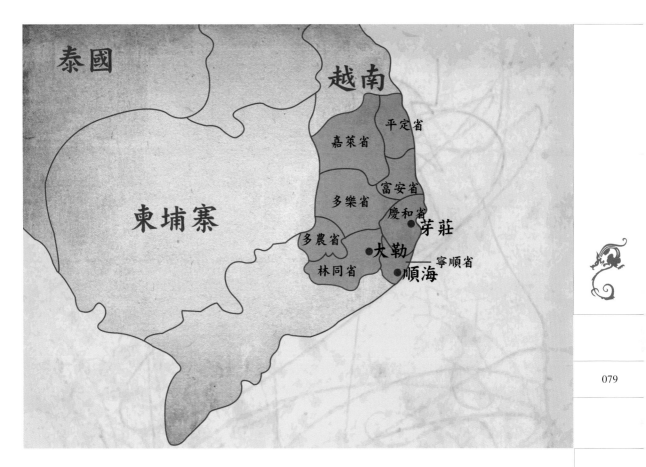

越南芽莊沉香產區地圖

# 越南南部芽莊沉香

芽莊沉香產區主要包含林同省、慶合省、寧順省等區域所出產的沉香；因為芽莊市為越南南部重要的出口港，因此林同、慶合、寧順等區域的沉香都集中到芽莊市，再出口到世界各地，因此被稱為芽莊沉香。

芽莊沉香產區出產非常高品質的沉香，一般市面上所謂的奇楠沉香就出產於此，另依據瀕臨絕種野生動植物國際貿易公約組織（CITES）2012年的調查資料（注釋23），顯示分布於越南的沉香屬樹種紀錄有4種，分別為Aquilaria banaense（1996年定名）、Aquilaria crassna（1915年定名）、

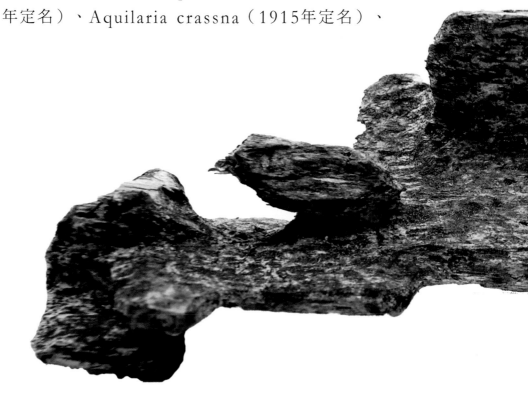

Aquilaria baillonii（1949年定名）及Aquilaria
rugosa（2005年定名），其中Aquilaria rugosa因為
是近年來才發現，尚未被列入瀕臨絕種野生動植物國
際貿易公約（CITES）附錄二中。

依據筆者的研究經驗，芽莊沉香產區主要的香味特徵
有三種，第一種是由沉香屬Aquilaria crassna樹種所
結出之沉香，筆者在前面談惠安產區沉香的章節時有
提到這種樹種是主要惠安沉香結香的樹種，所以在芽
莊沉香產區這種樹種所結出之沉香與惠安沉香近似，
但因蜜結香較多，所以香味偏甜帶有「蜜香」，沒有
惠安沉香那麼「涼」。

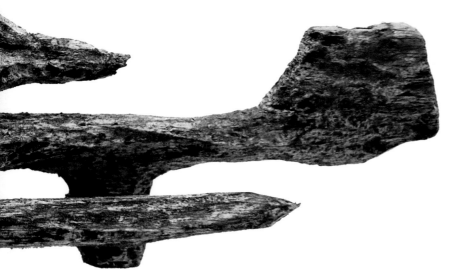

芽莊沉香產區Aquilaria crassna樹種所結出之沉香

第二章

第二種芽莊沉香的香味應該是由沉香屬Aquilaria banaense樹種所結出之「高級沉香」，這種樹種所結出之沉香的香味特徵帶有清雅的「蘭花香」與「蜜香」，有些近似前面介紹的「海南沉香」，所以筆者在前面章節有提到當初進口到臺灣的野生海南島熟結沉香都被當成「芽莊沉香」賣的主因就是這種樹種所結出的香與海南沉香近似。

比起由芽莊沉香產區Aquilaria crassna樹種所結出之沉香，這種由沉香屬Aquilaria banaense樹種所結出之「高級沉香」的外觀顏色較黑。由下面提供的參考照片我們不難發現這種「高級沉香」表面黑褐色結香較Aquilaria crassna樹種所結出之沉香為粗大，這也就是為何這種「高級沉香」外觀相較於Aquilaria crassna樹種所結出之沉香為黑的原因。為何前段文章會以「高級沉香」來稱呼這種樹種所結出的沉香呢？

主要原因是這種高品質的沉香非常適合當作品評的香材，在品評時又散發出非常清雅的「蘭花香」、「清香」與「蜜香」，因此近年來就將這種沉香稱為「芽莊蜜結奇楠」或者是「芽莊蘭花蜜結奇楠」，也有些商家或收藏家稱為「芽莊綠奇楠」等，在這些名號被冠上後由沉香屬Aquilaria banaense樹種所結出之沉香更是身價大漲且價格驚人。

第三種芽莊沉香的香味應該是由沉香屬Aquilaria baillonii樹種所結出之沉香，這種樹種所結出之沉香被L.T.Ng等沉香研究學者評定為全世界四種高品質沉香的來源之一（注釋2），筆者推測這種沉香是老一輩沉香業者所說帶有「西瓜味」或「哈密瓜味」的「白奇楠」，這種沉香有清香氣可直入腦門，令品香者彷彿聞到「天籟之香」，給予品香者空靈與輕安的感受。

由這種沉香屬樹種所結出之所謂「白奇楠沉香」與上述Aquilaria banaense所結出之「綠奇楠沉香」最大的差異是「白奇楠沉香」是「空靈的瓜果香」，而

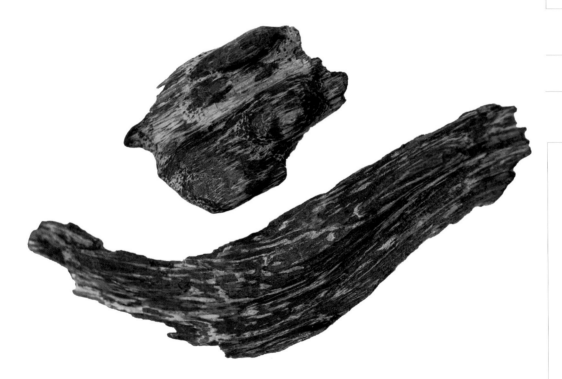

芽莊沉香產區Aquilaria banaense樹種所結出之沉香

「綠奇楠沉香」是「清新的蘭花香」，除了用「瓜果香」與「蘭花香」來清楚分辨兩種沉香的差異外，讀者可能較難體會為何用「空靈」與「清新」兩個名詞來區分他們呢？主要是「白奇楠沉香」在點燃時香氣不但清新之外，這種清新之香氣給人有「空靈」之感，另外「白奇楠沉香」的清氣可直上腦門，這與清新怡人的「綠奇楠沉香」的感受全然不同。

在芽莊沉香的使用上筆者建議第一種是由沉香屬Aquilaria crassna樹種所結出之沉香，若結香豐富者可以用於品香，結香較不多者則可用於製作臥香，大件者則可用於擺設使用。由第二種沉香屬Aquilaria banaense樹種所結出之沉香因帶有清雅的「花香」與「蜜香」，也就是俗稱的「綠奇楠沉香」，是非常高級的品評香材，用於製香或雕刻太可惜了，大件者則可用於擺設使用。

由第三種沉香屬Aquilaria baillonii樹種所結出之沉香，也就是俗稱的「白奇楠沉香」，但請讀者注意的是「白奇楠沉香」往往在燃燒時才有「空靈的瓜果香」產生，如果單用電子品香爐或香碳品評時由於溫度不夠高，這種空靈之氣較不明顯。相對的，「綠奇楠沉香」特別適合用於電子品香爐或香碳品評，可以同時呈現多種層次的香味轉變，會令品香者有驚喜讚嘆的感受喔！

芽莊沉香產區Aquilaria baillonii
樹種所結出之沉香

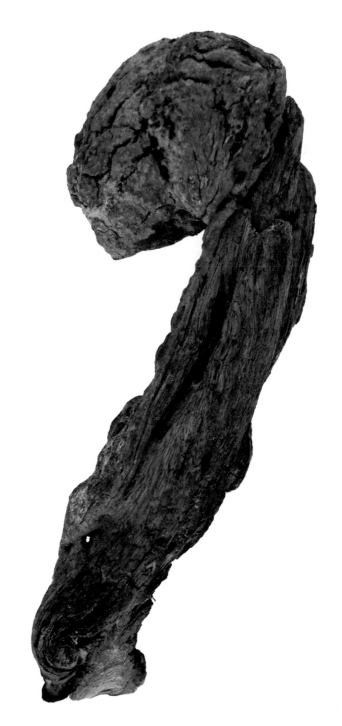

芽莊沉香產區Aquilaria baillonii樹所結出之沉香

# 緬甸沉香

位於中國雲南省與緬甸間的西雙版納山區有出產高品質的沉香，只不過在中國的歷史上較少文獻記載。緬甸沉香在古代並沒有被列入重要的沉香產地，也沒有大量出口的紀錄，筆者推測主因是這一帶主要都是原始森林與高山，環境封閉及對外交通極為不便，所以所出產的沉香一直未被大量開採，但也因為如此緬甸沉香才能保存至今日。

緬甸所出產的高品質沉香是國際公認的，L.T.Ng等沉香研究學者評定緬甸與印度的沉香屬Aquilaria malaccensis樹種所結出的沉香為全世界四種高品質沉香的來源之一（注釋2）。有趣的是沉香屬Aquilaria malaccensis樹種在中南半島上分布的非常廣泛，特別是西馬來西亞最多，雖是同一樹種，但產地不同，品質就不同，在西馬來西亞沉香屬Aquilaria malaccensis樹種所結出的沉香品質就遠不如緬甸與印度的沉香屬Aquilaria malaccensis樹種所結出的沉香，在宋朝時期西馬來西亞的沉香還被評定為品質較差的沉香。這種現象好比臺灣臺南麻豆所出產的柚子果粒細緻甜美，被清朝的嘉慶皇帝賜封「文旦」的美稱，但臺灣其他地區也產柚子，但品質不如臺南麻豆，故只能被稱為柚子的道理是一樣的。
因越南沉香收購商很早就進入緬甸收購沉香，因此有許多緬甸沉香很早就被運到越南而且被當成「高

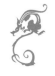

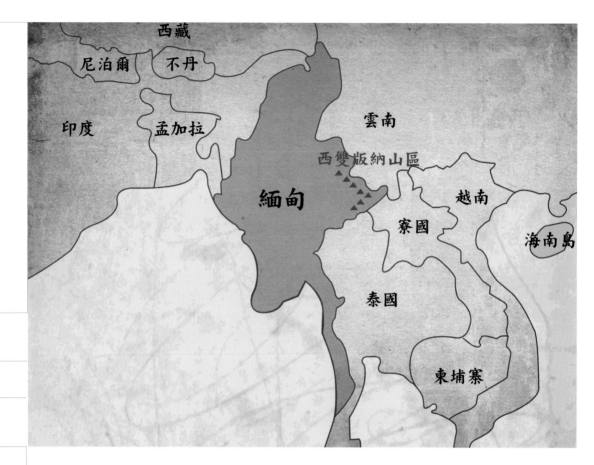

緬甸西雙版納山區地圖

級越南沉香」賣到全世界，購買者也不知道自己買的是緬甸沉香。筆者遇到許多位臺灣藏家收藏了緬甸沉香，但卻一直認為是越南沉香，筆者在告訴他們這是緬甸沉香時，一開始他們都無法接受這個事實，收藏家第一個反應是緬甸沉香沒聽說過，第二個反應是越南沉香一定比緬甸沉香高檔，所以這種沉香的品質如此的高，香味如此的好，一定是出產於越南，不可能在緬甸。在筆者耐心解釋Aquilaria malaccensis樹種所結出的沉香的特色，並告知他是被國際沉香研究學者公認為品質最好的四種沉香之一，另外越南沉香產區沒有Aquilaria malaccensis樹種分布等理由後，這些收藏家才轉憂慮為喜悅，筆者在遇到這種情形時也只能一笑置之了。

緬甸沉香還有一部分被運送入印度，由Barden等人彙整瀕臨絕種野生動植物國際貿易公約組織（CITES）的資料，顯示緬甸於1997年11月成為「瀕危物種公約」的締約方，而由相關「瀕危物種公約」年度報告的數據資料顯示緬甸沒有任何貿易交易涉及沉香（注釋24），不過Barden等人引用Gupta於1999年的調查資料顯示（注釋25），據印度貿易商表示，由於印度已缺乏沉香來源，而鄰近的緬甸因有高品質的沉香，因此在不顧禁令下，沉香透過大規模走私進入印度的曼尼普爾邦，特別是由楚拉昌普縣（Churachandpur）通過，因此現今市面上有許多所謂的印度沉香，事實上大都是來自於

緬甸地區。

在一些中國知名的沉香收藏家的著作之中有所謂的「印度綠奇楠」的藏品，筆者推測應該就是產於印度或緬甸的沉香屬Aquilaria malaccensis樹種所結出的沉香，這種沉香是國際沉香研究學者公認為品質最好的四種沉香之一，所以被認定為奇楠等級的沉香也是甚為合理。

上等的緬甸沉香在品評時的第一感受是「清」與「涼」，而這種清的感受比海南沉香與芽莊沉香來的強，第二個重要的感受是有類似柑橘、檸檬的果香或者是薄荷的香味，這與海南沉香的花香與蜜香、惠安沉香的涼意與藥香、芽莊沉香的花香與蜜香的表現不同，非常容易被區別出來。

緬甸沉香屬於高品質的沉香，大部分以蟲漏結香為主，筆者建議緬甸沉香的使用方式以品香為主，大件的緬甸沉香則可用於擺設。上等的緬甸沉香較適合用低溫的品香模式來品評時，味道常帶有薄荷、柑桔、檸檬的清香，不但香氣極佳且具有清新醒腦的效果，這種清新醒腦的效果常會令人精神為之一振的感覺喔！

## 柬埔寨沉香

柬埔寨在中國的唐宋時期稱為真臘國（注釋26），在前文中我們知道東南亞諸國所出產的沉香中，真臘國

緬甸產區Aquilaria malaccensis樹種所結出的沉香

所出產的沉香品質是最好的。臺灣中央研究院陳國棟教授依據日本三宅一郎與中村哲夫《考證真臘風土記》著作指出，阿拉伯語沉香稱為「Comar」，阿拉伯人稱真臘為「Al-Kumar」，即「沉香之國」的意思，因此真臘自古就以出產沉香出名。柬埔寨舊稱「高棉」，即為「Comar」之譯音，由此可知沉香對柬埔寨之重要性（注釋6）。

古代真臘國比現在柬埔寨的領地大非常多，是中國南方第一大國，領土包含了現今柬埔寨、泰國中部與東北部、寮國南部、越南南部等區域。古代真臘國的沉香又分成三個等級，綠洋最佳，三濼次之，勃羅間差弱。依據臺灣中央研究院陳國棟教授研究指出，綠洋可能是現今泰國東北黎逸府（Roi Et）；三濼又稱三泊是指今柬埔寨三坡（Sambor）地區，位置約在柬埔寨首都金邊（Phnum Penh）北方約130公里處；勃羅間當為佛羅安（或稱婆羅蠻），在今日馬來西亞的瓜拉伯浪（Kuala Berang）地區（注釋6）。

L.T.Ng等沉香研究學者於1997年評定泰國東北部沉香屬Aquilaria crassna樹種所結出之沉香是全世界四種高品質沉香的來源之一（注釋2），這正好與陳國棟教授研究指出綠洋可能是現今泰國東北黎逸府（Roi Et）之研究結果相符，也就是說宋朝時期葉庭珪所著《南蕃香錄》中，對於東南亞諸國所出產的沉香優良順序之描述如下：「沉香所出非一，真

臘者為上，占城次之，渤泥最下。眞臘之沉香又分三品，綠洋最佳，三灤次之，勃羅間差弱。」（注釋5）之文獻記錄正好不謀而合，因此產於泰國東北部沉香屬Aquilaria crassna樹種所結出之沉香可能有機會是宋朝時期所謂真臘國的綠洋沉香，本書於前面越南惠安沉香章節中已提到，現今的綠洋沉香應該多數由越南人運至越南惠安省，以惠安沉香的名義銷售到世界各地。

由上述文獻考證結果，古代真臘國的著名沉香產區，如今仍屬於柬埔寨領土者可能只有三灤即今日柬埔寨中部的三坡（Sambor）地區（注釋6）。目前在這個區域附近仍出產上等沉香，其中以柬埔寨中部菩薩省的菩薩市所出產的「菩薩沉香」最為有名，依據柬埔寨林業局於2011年資料（注釋27），分布於柬埔寨的沉香屬樹種有２種分別為Aquilaria crassna及Aquilaria baillonii，雖可於自然林中發現，但是數量非常罕見，其主要分布為菩薩（Pursath）、戈公（Koh Kong）、西哈努克（Preah Sihanouk）、貢布（Kompot）、磅士卑（Kompong Speu）及蒙多基里（Modulkiri）。另外依據L.T.Ng等國際沉香研究學者於1997年指出產於柬埔寨的沉香屬Aquilaria baillonii 樹種所結出之沉香是全世界四種高品質沉香的來源之一（注釋2），這與宋朝時期葉庭珪所著《南蕃香錄》中，對於東南亞諸國所出產的沉香優良順序：「沉香所

出非一，眞臘者爲上，占城次之，渤泥最下。眞臘之沉香又分三品，綠洋最佳，三瀔次之，勃羅間差弱。」（注釋5）之文獻記錄正好不謀而合，也就是在宋朝時期由東南亞進口入中國的沉香中，品質最佳者爲眞臘沉香，包含除上述產於泰國東北部沉香屬Aquilaria crassna樹種所結出之「綠洋」沉香外，另外就是產於柬埔寨菩薩省沉香屬Aquilaria baillonii樹種所結出高品質的「三瀔」沉香。

柬埔寨菩薩省所出產由沉香屬樹種Aquilaria crassna結出之沉香，這種沉香在外觀上香脂腺比一般沉香明顯，如蜂蜜狀的琥珀色結晶物質沿著香脂腺分布，黑褐色如蜂膠狀的黑褐色結香較少，另外菩薩省沉香屬樹種Aquilaria crassna所結出之沉香木質部分之質感較堅硬，較不具備軟絲的特質。一般而言這種沉香在市面上稱爲「菩薩沉香」，菩薩沉香少有能沉水的，以棧香居多數，因此沒有等級之分，因此菩薩沉香價格的決定還是以體型大小及外觀的藝術價值來決定。

菩薩沉香之香氣屬於「清香」的路線，香材本身帶有淡雅的果酸香味。在品評菩薩沉香時，初香的香氣淡雅如蓮香，漸入本香時在清雅的香氣中還帶有一股淡淡的甜味，別具一番滋味，至尾香時，香氣轉爲香醇，但仍不失清雅的本質。菩薩沉香除可用於品評之外，在早期與惠安沉香一樣，也被當作較

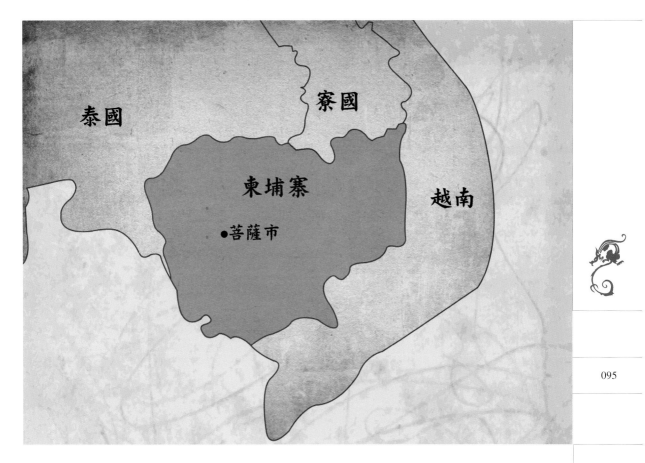

柬埔寨菩薩省的菩薩市

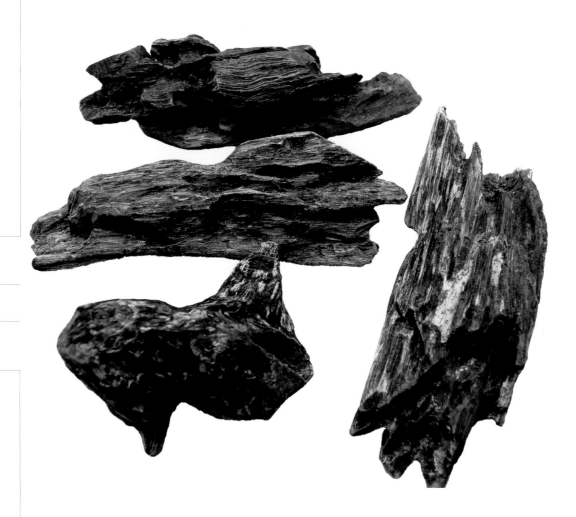

柬埔寨菩薩省Aquilaria crassna樹種所結出的沉香

高等級的沉香中藥材，多數用於入藥。另外菩薩沉香也可用於品茗，將菩薩沉香煮水單獨品評或者沖泡上等茶葉也是人間絕品的飲料。因為野生天然的菩薩沉香數量正快速的消失中，據筆者在柬埔寨收集菩薩沉香的朋友描述，現今在柬埔寨菩薩省已經非常難找到野生的菩薩沉香了。

## 泰國沉香

本書前文有提到在南宋時期，因海南沉香愈來愈難取得，價格愈來愈高，一般人開始使用由東南亞諸國進口的沉香，其中登流眉國所產的沉香最受到當代人的喜愛。明代周嘉冑在《香乘》書中提到南宋葉寘先生在《坦齋筆衡》中對於登流眉沉香描述如下：「登流眉片沉可與黎東之香相伯仲。登流眉有絕品，乃千年枯木所結。」（注釋5）因此我們知道登流眉沉香是可以與海南沉香相提並論的好沉香，並受到當時世人的喜愛。臺灣中央研究院陳國棟教授考據登流眉，可能就是位於現今泰國洛坤地區的那空市貪瑪叻城（Nakhon Si Thammarat）（注釋6）。但由於此地區位於狹窄的馬來半島克拉地峽區域，土地面積不大，因此從南宋至元朝的開採，資源已然枯竭，至明朝文獻已不再記錄登流眉國沉香了，因此我們也無法再見到登流眉沉香的盧山真面目。前文有提到古代真臘國的綠洋沉香產區，依據陳國棟教授研究指出，綠洋可能是現今泰國東北黎逸府

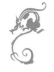

（Roi Et）（注釋6），因此現今的泰國沉香產區自宋朝就有明確記載，主要包含泰國東北部與柬埔寨、寮國交接之地的綠洋沉香及泰國南部馬來半島克拉地峽區域的登流眉沉香。日本香道所記載的重要的沉香進口國有所謂的「六國五味」一詞，其中六國中的「羅國」指的就是泰國，因此泰國沉香也是日本香道界早期重要的沉香材料來源之一。

依據Oldfield等人1998年的調查顯示（注釋28），分布於泰國的沉香屬樹種有2種分別為Aquilaria crassna與Aquilaria malaccensis（1783年定名），Aquilaria crassna樹種主要分布於泰國東北部與與柬埔寨、寮國交接之地，此樹種在越南也出產，在越南這種樹種所結出之最上等香就是著名的「惠安沉香」。前文已提到，古代真臘國的沉香又分成三個等級，綠洋最佳，三濼次之，勃羅間差弱。依據臺灣中央研究院陳國棟教授研究指出，綠洋可能是現今泰國東北黎逸府（Roi Et）（注釋6）。另外L.T.Ng等沉香研究學者於1997年評定泰國東北部沉香屬Aquilaria crassna樹種所結出之沉香是全世界四種高品質沉香的來源之一（注釋2），也就是說宋朝時期葉庭珪先生於《南蕃香錄》中，對於東南亞諸國所出產的沉香優良順序：「沉香所出非一，真臘者為上，占城次之，渤泥最下。真臘之沉香又分三品，綠洋最佳，三濼次之，勃羅間差弱。」（注釋5）之文獻記錄正好不謀而合，因此產於泰國東北部沉

泰國沉香產區

香屬Aquilaria crassna樹種所結出之沉香應該是宋朝時期所謂真臘國的綠洋沉香。

但這種高品質的綠洋沉香的香味與鄰近的越南惠安沉香味道非常接近，筆者有幸於幾年前從朋友處獲得少許這種沉香，經過多次品評與測試，味道與標準的惠安沉香幾乎一致，香味的特色都是「涼」、「清」、「藥香」，筆者所有研究沉香的朋友都將這種高級的泰國沉香誤認為惠安沉香。所以筆者推測現今產於泰國東北部沉香屬Aquilaria crassna樹種所結出之沉香應該多數由越南人運至越南惠安省，以「高級惠安沉香」的名義銷售到世界各地。

產於泰國東北部沉香屬Aquilaria crassna樹種所結出之沉香因被國際沉香研究學者評定為全世界四種高品質沉香的來源之一，因此品質極佳，可用於品香等級的上等香材，另外用於品茗也是極佳的選擇。若要用於製香，筆者建議可以用於製作高級臥香。因這種沉香蟲漏嚴重，所以大件且形狀佳者可用於擺件，但無法用於雕刻。

產於泰國另外一種沉香屬樹種為Aquilaria malaccensis，此樹種主要分布在泰國南部馬來半島克拉地峽區域，此樹種在西馬來西亞也出產，因此這個區域的泰國沉香味道接近西馬來西亞所出產的沉香，香氣的特色是清香的感覺。

這兩個國家所出產的沉香在香味上還是有些差異

泰國東北部沉香屬Aquilaria crassna樹種所結出沉香

的，西馬來西亞味道較為刺鼻，泰國沉香較為清雅。泰國Aquilaria malaccensis樹種所結出之沉香在外型上也近似西馬來西亞沉香，差異是西馬來西亞沉香顏色較黑。泰國南部沉香屬樹種Aquilaria malaccensis所結出之沉香因香味還算清雅，很適合用於製作高級臥香，體型較大者往往有蟲漏的現象，所以也只能用於擺件陳設，較無法用於雕刻。

## 西馬來西亞沉香

西馬來西亞位於馬來半島南邊，南宋葉庭珪先生於《南蕃香錄》中提到：「沉香所出非一，眞臘者為上，占城次之，渤泥最下。眞臘之沉香又分三品，綠洋最佳，三濼次之，勃羅間差弱。」其中勃羅間應該就是佛羅安或婆羅蠻，也就是現在的西馬來西亞（注釋5）。南宋周去非先生《嶺外代答》針對三佛齊國有如此描述：「其屬有佛羅安國，國主自三佛齊選差。地亦產香，氣味腥烈，較之下岸諸國，此為差勝。」（注釋7）

這段文獻說明佛羅安國是三佛齊國的領地，三佛齊國位於現今的蘇門答臘島上（注釋29），佛羅安國的國王是三佛齊國選派的，佛羅安國有產沉香，味道較腥烈，但與其他更南方島嶼所產的沉香比較起來還算較好的。

周去非先生還提到：「沉香來自諸蕃國者，眞臘為上，占城次之。眞臘種類固多，以綠洋所產香，氣

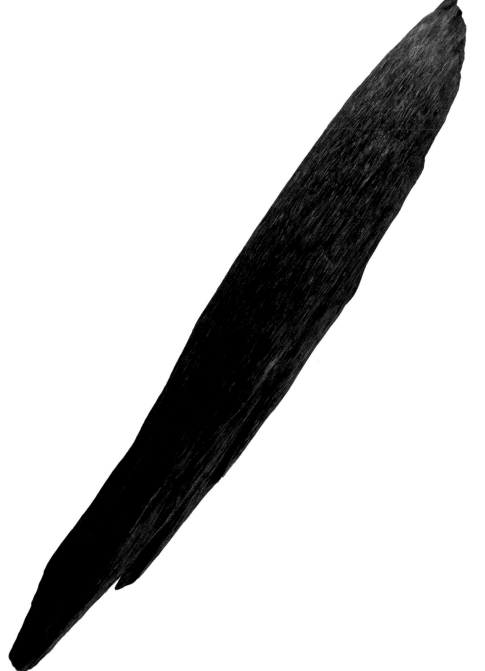

泰國南部沉香屬Aquilaria malaccensis樹種所結出沉香

第二章

東埔寨　越南　　　　　　　　　菲律賓 ◯

泰國

西馬來西亞

汶萊

東馬來西亞

新加坡

印度尼西亞

馬來西亞地圖

味馨郁，勝於諸蕃。若三佛齊等國所產，則爲下岸香矣，以婆羅蠻香爲差勝。下岸香味皆腥烈，不甚貴重。」（注釋7）告訴我們位於馬來半島南邊的婆羅蠻與蘇門答臘島上的三佛齊國所產的沉香稱爲下岸香，一般味道較腥烈，比較不貴重，其中婆羅蠻爲下岸香最好者。

另外，日本香道所記載的重要沉香進口國中有所謂的「六國五味」一詞，其中六國中的「真南蠻」指的也是西馬來西亞，因此西馬來西亞沉香也是日本香道界早期重要的沉香材料之一。

依據ＴＲＡＦＦＩＣ的２０１０年資料，分布於西馬來西亞的沉香屬樹種有6種分別為Aquilaria malaccensis、Aquilaria beccariana（1893年定名）、Aquilaria hirta、Aquilaria microcarpa、Aquilaria rostrata及Aquilaria sp.1 Tawan（２００４年定名）（注釋30），其中Aquilaria malaccensis樹種分布在馬來西亞半島除吉打邦（Kedah）與幫外（Perlis）；Aquilaria beccariana樹種分布在柔佛（Johor）；Aquilaria hirta樹種分布在登嘉樓（Terengganu）、彭亨（Pahang）及柔佛（Johor）；Aquilaria rostrata樹種分布甘馬挽（Kemaman）、登嘉樓（Terengganu）、大漢山（Gunung Tahan）。Barden等人引用Jantan於1990年（注釋31）的調查指出Aquilaria malaccensis樹種生長局限於海拔高度

750米的山坡和山脊的森林及龍腦香林中，為野生西馬來西亞沉香的主要來源，不過野生樹種已相當罕見的。

西馬來西亞沉香在外觀上顏色較黑，上等的西馬來西亞沉香大部分以蟲漏結香為主，較少有成材或沉水料。另外因為西馬來西亞沉香的結香大多集中於表層，因此要用於雕刻佛像或製作成佛珠時往往都要挑選結香豐富且等級很高的沉香，否則所雕刻出的佛像或製作成的佛珠顏色都會偏白。

西馬來西亞沉香的香味特色是「清中帶辛」，意思是說西馬來西亞沉香所表現出來的香氣仍可感受有中南半島沉香所具備的特色「清」字，就是因為西馬來西亞沉香仍具備清香的底蘊，因此南宋時周去非先生等人將其名列為所謂的下岸香之首（產於西馬來西亞、蘇門答臘與爪哇的沉香稱為下岸香）。

而何謂「辛」呢？是指西馬來西亞沉香氣味較強，常會有刺鼻感，等級愈低的西馬來西亞沉香這種刺鼻感就愈重（注釋1）。

西馬來西亞與東馬來西亞所產的沉香大部分都是由新加坡出口，因此也被稱為新洲沉香或星洲沉香。

整體而言，上等的馬來西亞沉香品質不錯，可以用於製作上等臥香，體型較大且結香較豐富的西馬來西亞沉香則可用於擺設。

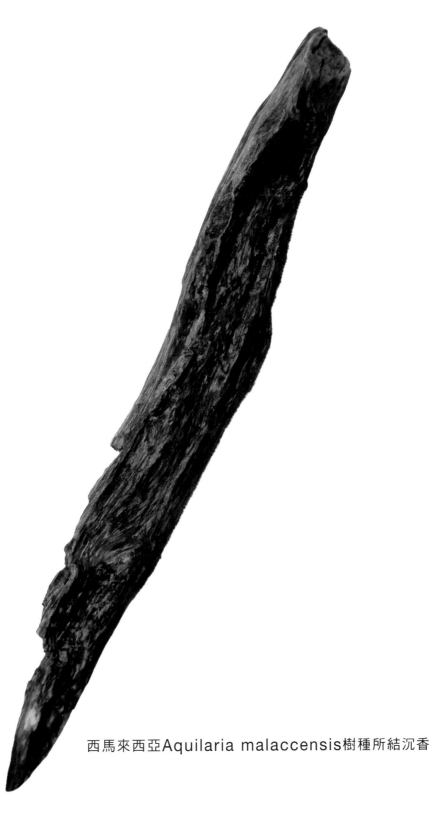

西馬來西亞Aquilaria malaccensis樹種所結沉香

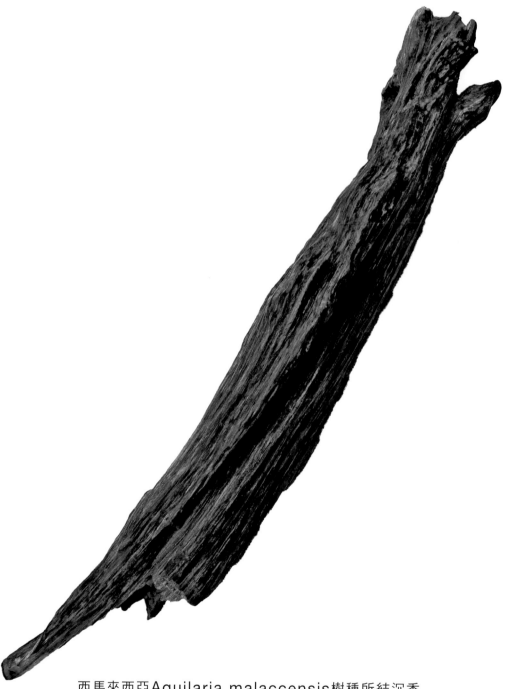

西馬來西亞Aquilaria malaccensis樹種所結沉香

# 東馬來西亞沉香

東馬來西亞位於婆羅洲的北邊，南宋葉庭珪於所著《南蕃香錄》中，對於東南亞諸國所出產的沉香優良順序之描述：「沉香所出非一，真臘者為上，占城次之，渤泥最下。」（注釋5）其中渤泥國所指的是現今婆羅洲北邊的東馬來西亞與汶萊區域（注釋32），因此東馬來西亞自古也是重要沉香產區。

這區域因位於婆羅洲北部區域，因此東馬來西亞沉香與位於中南半島南端的西馬來西亞沉香在長相與氣味上有許多不同之處。首先東馬來西亞沉香蟲漏的情形較西馬來西亞沉香少一些，因此能成材的沉香較西馬來西亞多一些。

在香味上的差異就更大了，主要是這兩個區域分屬不同半島與洲。西馬來西亞沉香底蘊是「清帶辛」，東馬來西亞「濃郁帶藥香或香草香」，宋朝人因較喜歡清香的氣味，較不喜歡濃郁的香氣，所以才會將渤泥即東馬來西亞所產的沉香列於真臘與占城之後（注釋1）。但近代對於東馬來西亞沉香已有不同於古代的評價，將為讀者詳述於下。

東馬來西亞沉香在宋朝雖未能列入上等沉香之列，但近代卻對東馬來西亞所產的沉香有非常好的評價，中東國家與日本均認定產於婆羅洲的汶萊、東馬來西亞、加里曼丹等沉香，是僅次於越南沉香的

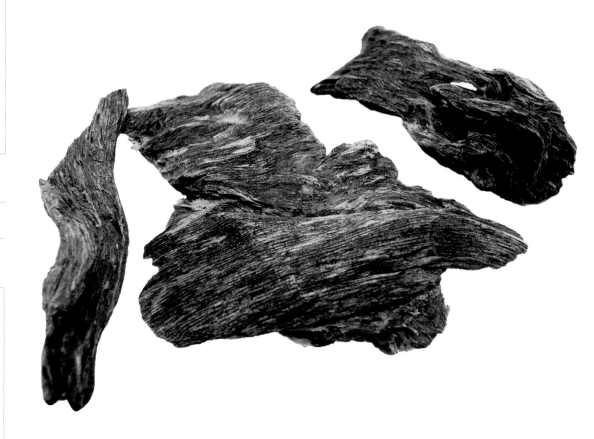

東馬來西亞Aquilaria beccariana樹種所結沉香

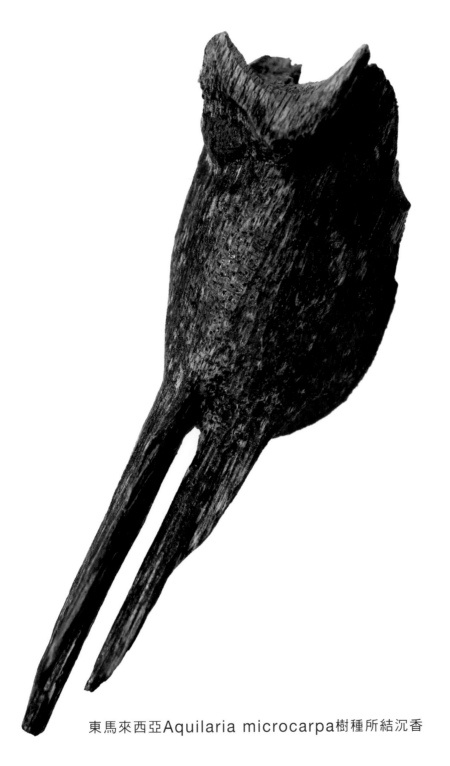

東馬來西亞Aquilaria microcarpa樹種所結沉香

上等沉香。這可能是宋朝時期的人認為上等的沉香第一要件是「清香」，但現代人認為除清香外，香味純正有特色也是品香時的重要條件之一，所以東馬來西亞沉香現今已被列入越南沉香產區以外最好的沉香產區。

依據TRAFFIC的2010年資料，分布於東馬來西亞的沉香屬樹種有2種分別為Aquilaria beccariana 與 Aquilaria microcarpa ，一般都分布在沙巴（Sabah）及砂勞越（Sarawak）一帶（注釋30），筆者推測由Aquilaria beccariana樹種所結的沉香帶有「藥香味」，外表顏色較淡一些。而由Aquilaria microcarpa樹種所結的沉香帶有「香草香味」，一般外表顏色比較黑。

東馬來西亞沉香味道濃郁且非常有特色，中東國家與日本甚至給東馬來西亞上等沉水香Super的封號，這表示東馬來西亞沉香在國際享有很高的地位。沉香收藏界一般也以產於越南的上等沉香為一線香，產於汶萊、東馬來西亞、加里曼丹等區域沉香為二線香，而且汶萊與東馬來西亞為二線香之首，因此東馬來西亞沉香價格一直都是星洲沉香中價格最高者。

## 汶萊沉香

汶萊位於婆羅洲北部區域，汶萊與東馬來西亞古代都稱渤泥（注釋32），前文已詳述這區域自古也是著

名的沉香產地之一。汶萊領土不大，大約是5765平方公里，約只有臺灣島或海南島的六分之一大小。汶萊於1929年發現蘊藏豐富石油與天然氣後開始建設城鎮，如今已發展成為一個極現代化與富裕的國家。雖然汶萊古代是重要的沉香產地，但近百年來因石油與天然氣帶來的財富，汶萊並不需要靠出口沉香來換取外匯。因此真正由汶萊出口的沉香數量非常的稀少，而且價格是所有星洲沉香系列中最高者。

目前瀕臨絕種野生動植物國際貿易公約（CITES）資料並無有關汶萊沉香屬樹種的資料（注釋13），然若比較鄰近的東馬來西亞的樹種分布資料，則有Aquilaria beccariana樹種與Aquilaria microcarpa樹種。與東馬來西亞的情況相同，由Aquilaria beccariana樹種所結的沉香帶有「藥香味」，外表顏色較淡一些。而由Aquilaria microcarpa樹種所結的沉香帶有「香草香味」，一般外表顏色比較黑。

汶萊沉香與東馬來西亞沉香都是集中到新加坡再出口到世界各地，由於數量非常少且品質好，深受世界各地沉香愛好者的喜愛，深具收藏價值，因此價格自然相當昂貴。市面上有些商家會以東馬來西亞沉香來冒充汶萊沉香，一方面產地接近所以氣味相近，另外一方面外觀也很類似，所以不是行家真的不太容易分辨。

判定汶萊沉香還是東馬來西亞沉香的主要依據還是

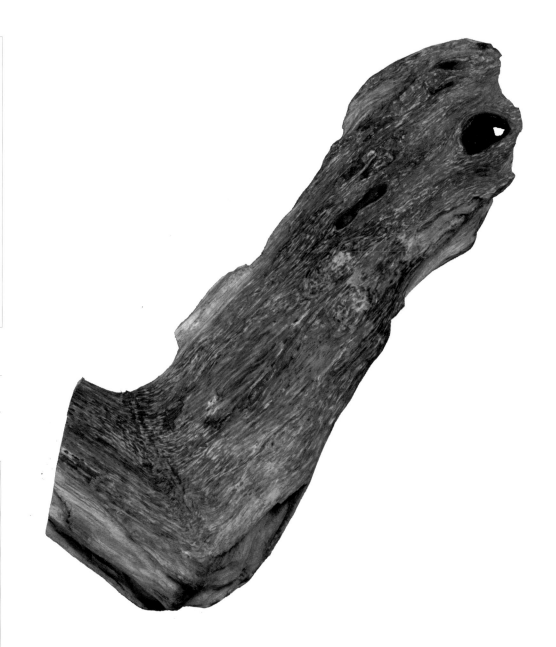

汶萊Aquilaria beccariana樹種所結沉香

汶萊Aquilaria microcarpa樹種所結沉香

香味，汶萊沉香與東馬來西亞沉香的香味還是有差異的，若以由Aquilaria beccariana樹種所結帶有「藥香味」的沉香而言，汶萊產區者除有藥香外，可能因蜜結香比較豐富，還有一股非常「清雅」的香氣。若以由Aquilaria microcarpa樹種所結帶有「香草香」的沉香而言，汶萊產區者除有香草香外，可能因蜜結香比較豐富，更令品香者有清氣直上腦門的強烈感受。因此早年日本香道界尊稱汶萊產區的沉香為「綠奇楠」或「綠奇」。因此雖然樹種相同，但因產地不同時，所結的香味道上就有差異。

## 印度尼西亞加里曼丹沉香

加里曼丹沉香產區位於婆羅洲中部與南部區域，近代對於這區域所產的沉香與北邊的汶萊與東馬來西亞沉香並稱是星洲沉香的前三名，其中又以汶萊沉香價格最高，其次是東馬來西亞沉香，接著才是加里曼丹沉香。這三個沉香產區雖然都位於婆羅洲上，但所出產的沉香無論是外型與氣味都有差異。

加里曼丹沉香主要集中在西加里曼丹省的坤甸、中加里曼丹省的班家藍本、南加里曼丹省的馬辰與東加里曼丹的馬泥澇、達拉干、沙馬林達等地區。其中西加里曼丹省的坤甸是最早開發的沉香產區，中加里曼丹省的班家藍本與東加里曼丹的馬泥澇、達

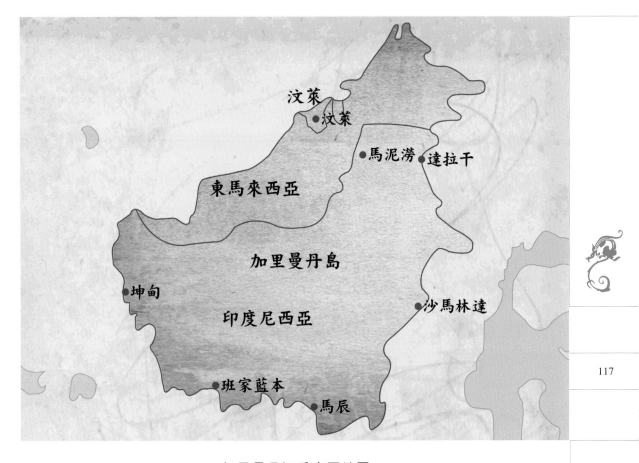

加里曼丹沉香產區地圖

拉干、沙馬林達等地區則是近十幾年來才陸續開採的區域，南加里曼丹省的馬辰市因為是加里曼丹地區主要貨物出口港，所以許多加里曼丹島南部的沉香都由此處出口。

依據Partomihardjo及Semiadi的調查資料（注釋33）與Barden等人引用Soehartono於1997年的調查資料顯示（注釋34），分布於印度尼西亞加里曼丹產區沉香屬（Aquilaria spp.）的樹種有4種分別為Aquilaria beccariana、 Aquilaria hirta、Aquilaria malaccensis及Aquilaria microcarpa，所有這些樹種皆能產生沉香，其中Aquilaria beccariana與Aquilaria microcarpa 樹種在東馬來西亞與汶萊均有分布，所產出的沉香香味也很近似。

另外，比較有趣的是加里曼丹產區也有Aquilaria malaccensis樹種，這種沉香屬樹種是沉香屬樹種中分布最廣的樹種，範圍包含印度、緬甸、中南半島、馬來半島、蘇門答臘島、加里曼丹島等，前文已提到這種沉香屬樹種所結出之沉香以印度與緬甸的產區最佳，被國際沉香研究學者L.T.Ng認定是全世界四種高品質的沉香來源之一，更被大陸知名沉香收藏家封為「印度綠奇楠沉香」，因此雖然都是Aquilaria malaccensis樹種的所結出之沉香，但每個區域的沉香味道都不同。加里曼丹島Aquilaria malaccensis樹種的所結出之沉香帶有「花香」的特

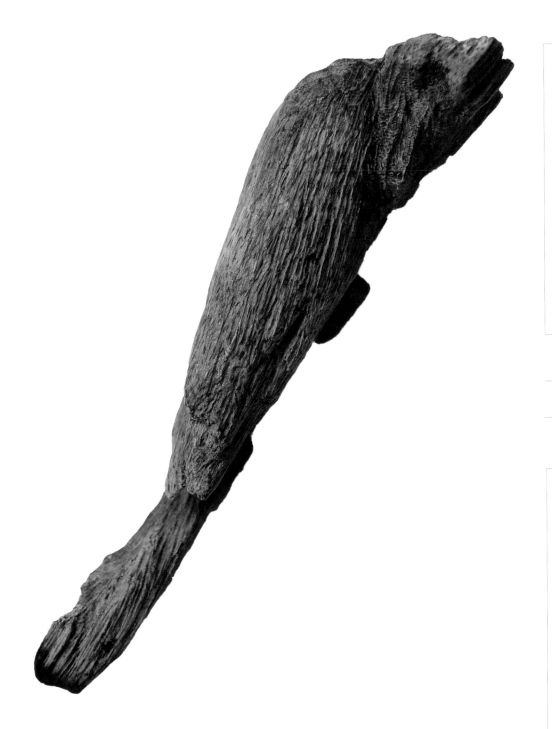

加里曼丹西部坤甸Aquilaria malaccensis樹種所結出之沉香

徵，只不過這種花香的特徵比較不是「清新」的花香，而是偏向「濃郁」的花香。

另外加里曼丹島Aquilaria malaccensis樹種的所結出之沉香在外觀上，這種沉香的結香方式為黑褐色結香與琥珀色的蜜結香互相交錯，所以在外觀上這種沉香會給人黑線與黃線互相交錯的感覺。一般沉香外表顏色在愈接近赤道時會愈黑，因此加里曼丹島產區北部的馬泥澇與達拉干沉香外表顏色較黑，黃線較不明顯，但加里曼丹島產區西部的坤甸與南部的馬辰所出產的沉香外表顏色較黃，黑色結香較不明顯（注釋1）。

加里曼丹島Aquilaria malaccensis樹種的所結出之沉香在北部的馬泥澇、達拉干與西部的坤甸及南部的馬辰在外觀上有明顯差異外，在香味上也有一些差異性，西部的坤甸及南部的馬辰在香味上的特徵是有「濃郁」且活潑的花香，而北部的馬泥澇與達拉干在尚未點燃時氣味並不佳，有些收藏家給了一個不太好的比喻為「蟑螂味」，但奇怪的是若以火點燃達拉干沉香時，香味上的特徵變成是有「濃烈」的花香味，這也是非常有趣的事。值得一提的是加里曼丹沉香產區中，香味是以西部的坤甸及南部的馬辰較佳，但現在市場價格上則是達拉干沉香價格稍好一些，筆者推測可能除了達拉干沉香產量較少外，另外就是達拉干沉香外表較烏黑，一般開

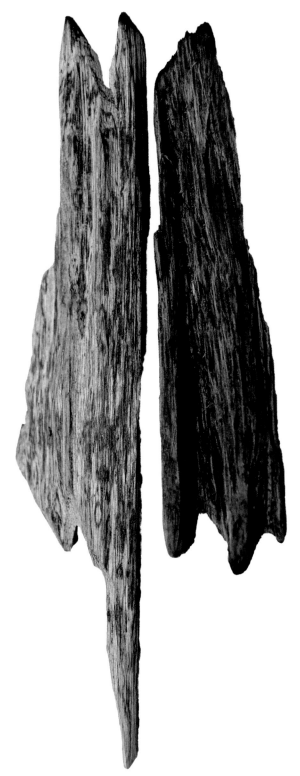

加里曼丹東北部達拉干Aquilaria malaccensis樹種所結出之沉香

始收藏沉香時，第一個直覺就是認定沉香愈黑愈好，但是沉香的優劣自古的標準就是以香味是否清雅或有特色，而非沉香外表顏色的深淺。

加里曼丹區域所出產的沉香相對於其他沉香產區而言，蟲漏情況較不嚴重，因此能成材的比率較高一些。另外也因為加里曼丹產區的土地面積大，因此現今在婆羅洲上，所找到成材可供雕刻或製作佛珠的材料大部分都是來自加里曼丹產區，而來自於汶萊與東馬來西亞產區者較少。

由於越南與柬埔寨沉香資源已經枯竭，所以產量非常少，能成材者更少，因此產於婆羅洲的成材沉香就成為雕刻與製作佛珠材料的首選。但汶萊與東馬來西亞能成材的沉香體型較小，一般多用於製作佛珠或雕刻小佛像，加里曼丹產區能成材的體型相對較大，因此較大型的沉香雕刻選材時，加里曼丹沉香就是首選材料了。

近年來由於沉香雕刻品收藏價值不斷升高，對於成材的上等沉香木需求量相當大，但現存的加里曼丹沉香材料不多，因此近年來加里曼丹沉香木價格漲幅驚人，收藏加里曼丹沉香木也成為獲利相當高的投資標的物了，所以市面可供雕刻的上等加里曼丹沉香木也愈來愈少見了。

Barden等人彙整相關學者針對Aquilaria malaccensis分布範圍資料顯示，Aquilaria

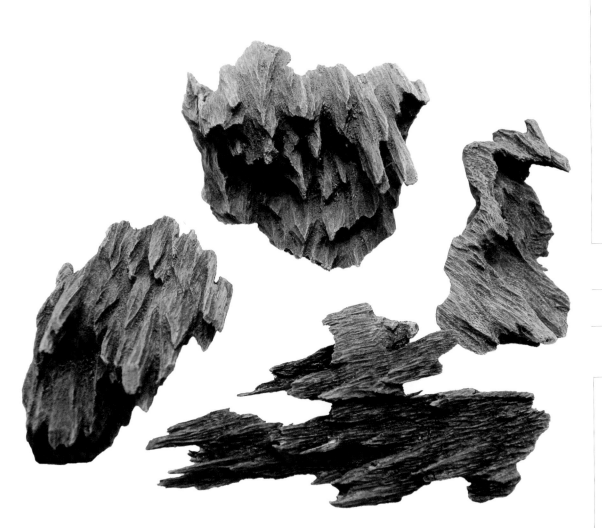

加里曼丹東北部馬泥澇Aquilaria malaccensis樹種所結出之沉香

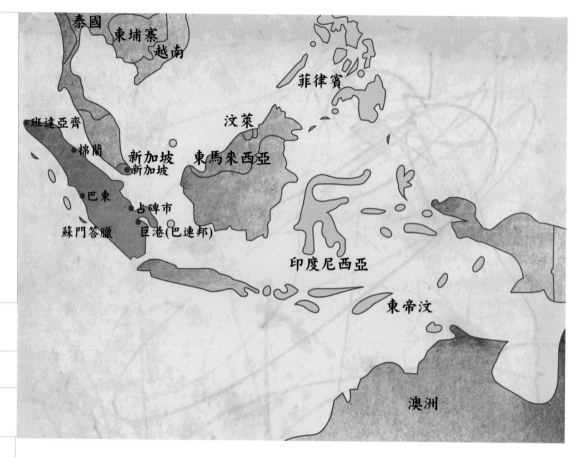

蘇門答臘沉香產區地圖

蘇門答臘Aquilaria malaccensis樹種所結出之沉香

malaccensis僅限於蘇門答臘和加里曼丹（Ding Hou,
1960（注釋35）, cited in Wiriadinata, 1995）（注釋
36），並且在西加里曼丹省目前被認為是幾乎絕跡
（Soehartono and Mardiastuti,1997）（注釋37）。
Soehartono與Mardiastuti於1997年調查指出在加里
曼丹幾個保護地區及國家公園雖然可發現沉香樹，不
過因過度開採大多地區已很難再找到大量的野生沉香
樹（注釋37）。

# 印度尼西亞蘇門答臘沉香

前文已經提過蘇門答臘古代稱作「三佛齊」，所出產的沉香稱作「下岸香」。日本香道界所謂的「六國五味」，六國中的「寸聞多羅國」即指現今的印度尼西亞蘇門答臘，因此蘇門答臘自古也是沉香著名產區。前文已提到，宋朝時期的品香人士對蘇門答臘沉香評價不高，他們認為蘇門答臘所產沉香的氣味腥烈，因此較沒有價值，價格也較便宜，但現在天然沉香資源枯竭，只要是天然野生的蘇門答臘沉香，在市場也有一定的身價。

蘇門答臘沉香主要產於北邊的班達亞齊與棉蘭、西邊的巴東、東邊的占碑市、南邊的巨港等地。蘇門答臘所產的沉香一般表面顏色較黑，但內部往往結香較少。主要是蘇門答臘位於赤道正上方，天氣炎熱，四季多雨，植物生長快速，所以沉香結香的速度慢於樹木生長的速度，因此結香往往只在表面形成，較無法深入木材內部。

依據Partomihardjo及Semiadi的調查資料（注釋33）與Barden等人引用Soehartono於1997年的調查資料顯示（注釋34），分布於蘇門答臘產區沉香屬（Aquilaria spp.）的樹種有4種分別為Aquilaria beccariana、Aquilaria hirta、Aquilaria malaccensis及Aquilaria microcarpa，其中以

Aquilaria malaccensis分布最廣,並且在鄰近的西馬來西亞也有出產,因此大部分的蘇門答臘沉香與西馬來西亞味道非常相近。蘇門答臘沉香從唐宋時期幾經千年開採下,野生熟結的上等香也所剩不多,臺灣早年有進口蘇門答臘沉香,用於製香、製作佛珠或雕刻等用途,近年來已非常少見了。

## 帝汶沉香

帝汶島位於赤道的南邊,所產的沉香一般都集中於帝汶島的古邦與松巴哇島一帶,其產的沉香一般被稱作「知毛沉香」,大部分以熟結棧香為主。依據Partomihardjo及Semiadi的調查資料（注釋33）與Barden等人引用Soehartono於1997年的調查資料顯示（注釋34）,分布於帝汶一帶的樹種以擬沉香屬（Gyrinops spp.）的Gyrinops Versteegii樹種為主。

這種沉香的特徵就是表面的結香呈現雲朵狀分布,帝汶沉香顏色並不是非常深黑,主要原因是帝汶島已經位於赤道南方,氣候已經不如蘇門答臘島來的炎熱多雨,所以黑褐色結香較不明顯。帝汶沉香的氣味類似產於婆羅洲中的加里曼丹沉香,但不帶有花香的味道。帝汶沉香的滲透力強,傳播距離很遠,非常適合用於製作高級的祭祀用香。因為帝汶島面積不大且沉香過度開採,因此「知毛沉香」已經資源枯竭不多見了。

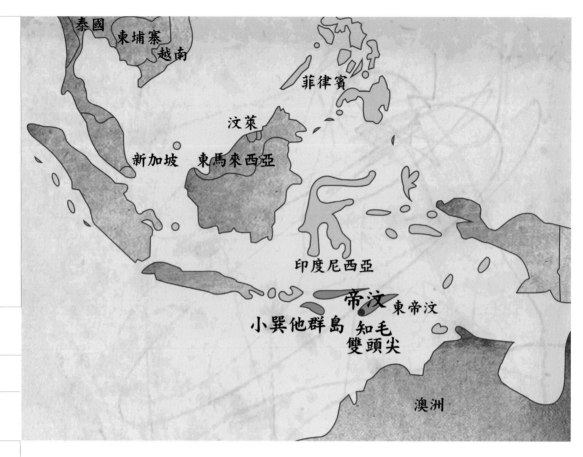

印度尼西亞帝汶島沉香產區地圖

帝汶Gyrinops Versteegii樹種所結出之沉香

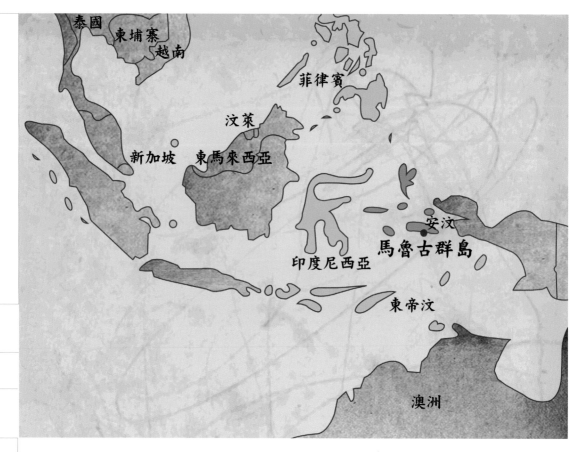

印度尼西亞安汶沉香產區地圖

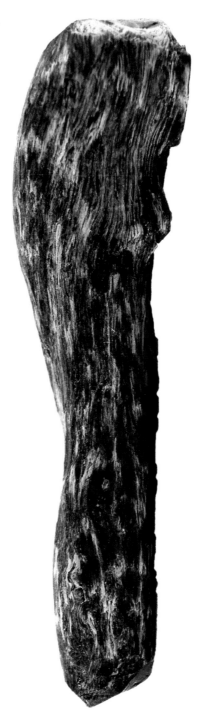

安汶產區由沉香屬樹種Aquilaria Fillaria所結出的沉香

# 安汶沉香

位於印度尼西亞的馬魯古群島也有出產品質不錯的沉香，省會為安汶島上的安汶市，因此這一帶出產的沉香就稱為「安汶沉香」。安汶島算是歷史較久的沉香產區，在伊利安沉香與巴布亞沉香被大量開採前，主要的沉香開採區就包含安汶沉香。

依據Partomihardjo及Semiadi的調查資料（注釋33）與Barden等人引用Soehartono於1997年的調查資料顯示（注釋34），分布於安汶一帶的樹種以沉香屬（Aquilaria spp.）的Aquilaria Fillaria樹種、擬沉香屬（Gyrinops spp.）的Gyrinops Molluccana及Gyrinops Versteegii樹種為主。
由前面國際學者的研究文獻我們得知安汶沉香產區同時存在著沉香屬與擬沉香屬的樹種所結出之沉香。筆者的研究經驗也是如此，由沉香屬Aquilaria Fillaria的樹種所結出之沉香外表其實與越南或柬埔寨沉香接近，味道則是清新的花香為主。這種由沉香屬樹種所結出之沉香品質很好且價格合宜，早期深受臺灣品香界與製香業的喜愛，因此在早期這種沉香進口到臺灣的數量相當多，但多數應該使用完畢，所剩數量應該不多了。

另外安汶沉香產區由擬沉香屬Gyrinops Molluccana及Gyrinops Versteegii樹種所結出之

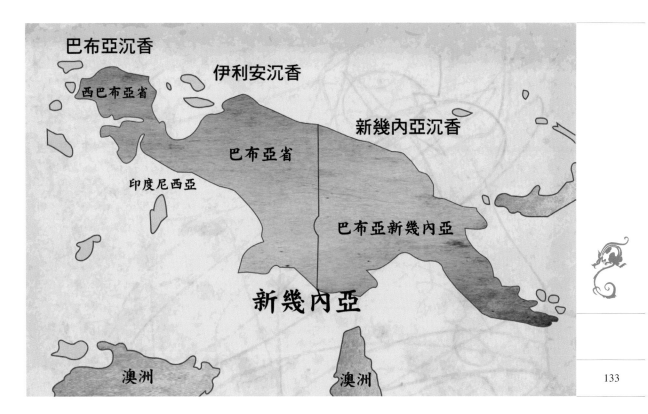

新幾內亞島沉香產區位置地圖

印度尼西亞伊利安沉香分布地圖

索隆

瓦美拉

嘉亞布拉

柯羅威

阿斯瑪

巴布亞新幾內亞

馬拉歐客
馬拉OK
加璋

東帝汶

沉香品質也相當不錯，其中Gyrinops Versteegii樹種為前面帝汶沉香產區的主要樹種，因此安汶沉香中由擬沉香屬Gyrinops Versteegii 樹種所結出之沉香與帝汶沉香非常接近，特徵也是表面的結香呈現雲朵狀分布，只不過是這種安汶沉香顏色比帝汶沉香的顏色黑一些，顏色偏黑主要是因為安汶產區較接近赤道，天氣較南方的帝汶炎熱的關係。

## 伊利安沉香

新幾內亞島位於澳洲北邊是世界第二大島，有時新幾內亞島也被稱做「巴布亞」，印度尼西亞語則稱做「伊利安」，這個區域的沉香都是近二十年來才開始大量開採的。島上分別隸屬兩個國家的領土，位於東經141度以東屬於巴布亞新幾內亞共和國領土，東經141度以西屬於印度尼西亞共和國領土，而東經141度以西的區域又劃分成印度尼西亞的兩個省，分別是西巴布亞省與巴布亞省。產於印度尼西亞的巴布亞省沉香，一般稱做「伊利安沉香」。產於印度尼西亞的西巴布亞省沉香，一般稱做「巴布亞沉香」。巴布亞新幾內亞共和國近幾年也有出產沉香，所出產的沉香被稱為「新幾內亞沉香」。

前已提到出產於印度尼西亞的巴布亞省沉香稱為伊利安沉香，這個區域位於赤道南邊且區域範圍廣闊，面積約為臺灣的10倍大小，主要出產沉香的地點為南

伊利安產區由擬沉香屬樹種Gyrinops ledermanii所結出的沉香

部的馬拉歐客（也稱為馬拉OK）與加璋，中部區域的阿斯瑪、科羅威與瓦美拉，北部區域的嘉亞布拉等地。

其中，南部區域的馬拉OK與加璋沉香，因離赤道較遠氣候較溫和，所以出產的沉香品質最好，嚴格說來品質並不會與婆羅洲的加里曼丹沉香相差太多，而且非常有意思的是馬拉OK與加璋沉香的香味與加里曼丹西部坤甸所產的沉香很類似，都帶有花香的味道。中部區域的阿斯瑪、科羅威與瓦美拉與北邊的嘉亞布拉所出產沉香，因較靠近赤道，天氣炎熱多雨，樹木生長快速，當然所出產的沉香就不如氣候較溫和四季較分明的南邊馬拉OK與加璋沉香好。

依據Partomihardjo及Semiadi的調查資料（注釋33）與Barden等人引用Soehartono於1997年的調查資料顯示（注釋34），分布於印度尼西亞巴布亞省一帶的樹種以擬沉香屬（Gyrinops spp.）的Gyrinops ledermanii及Gyrinops Versteegii樹種為主，其中以Gyrinops ledermanii占大多數。

由這種擬沉香屬所結出之伊利安沉香一般表面都呈現暗黑色或墨綠色，會造成這種情形主要是因為沉香表面的香脂線不明顯，而結香變成以整片暗黑色或墨綠色結香為主。另外這種沉香的香味屬於柔和的花香，雖然不及加里曼丹沉香的活潑，但也有自己的特色。

索隆
西巴布亞省
印度尼西亞
巴布亞新幾內亞
東帝汶

印度尼西亞西巴布亞省地圖

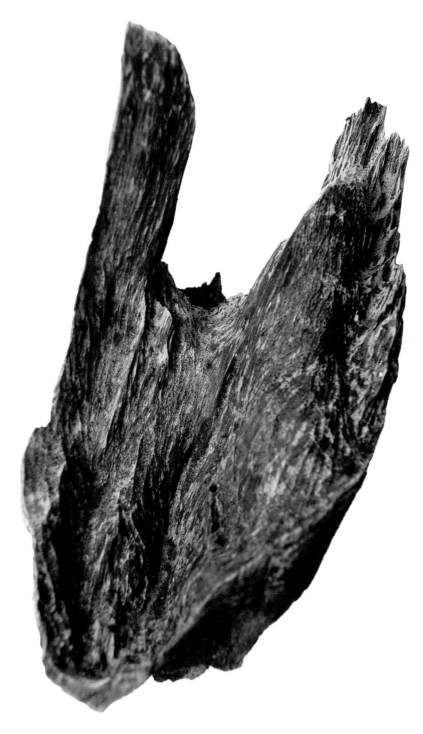

巴布亞產區由沉香屬樹種Aquilaria Fillaria所結出的沉香

## 巴布亞沉香

位於新幾內亞島西北邊屬於印度尼西亞共和國的西巴布亞省所出產的沉香,一般稱做「巴布亞沉香」。依據Partomihardjo及Semiadi的調查資料(注釋33)與Barden等人引用Soehartono於1997

索隆產區由擬沉香屬樹種Gyrinops podocarpus所結出的沉香

年的調查資料顯示（注釋34），分布於印度尼西亞西巴布亞省一帶的樹種以沉香屬（Aquilaria spp.）的Aquilaria Fillaria樹種、擬沉香屬（Gyrinops spp.）的Gyrinops ledermanii、Gyrinops podocarpus及Gyrinops salicifolia樹種為主。其中由沉香屬Aquilaria Fillaria樹種所結出之沉香是高品質沉香，這種樹種在安汶產區也有，一直是被用來製作高級臥香的上等香材。更值得一提的是所有新幾內亞島上只有西巴布亞省有這種樹種，而且也是新幾內亞島上唯一的沉香屬樹種。這種上等沉香在焚燒時，香氣與鄰近的安汶沉香類似，清香中帶有花香味，是非常有特色的高級沉香。

另外，位於西巴布亞省的索隆一帶也出產味道完全不相同的沉香，一般稱作「索隆沉香」。這種沉香應該是由擬沉香屬的Gyrinops podocarpus樹種所結出之沉香。索隆沉香氣味帶刺鼻感，另外氣味濃郁但混濁不清並且帶有腥味，所以較不具品評價值。製香業者利用索隆沉香氣味濃郁辛烈的特質，在索隆沉香中加入大量的低檔沉香，一方面大大的降低成本，另一方面降低索隆沉香濃郁辛烈的氣味，使之發出帶有較柔和的沉香氣味，可謂一舉數得，因此索隆沉香一般主要是用於祭祀用香為主。

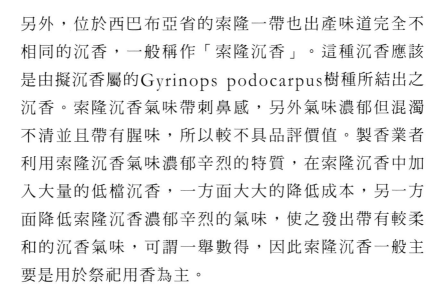

# 國際認定的四種好香

目前筆者已介紹中國海南沉香、越南北部交趾沉香、越南中部惠安沉香、越南中部福山紅土沉香、越南中部順化沉香、越南南部芽莊沉香、緬甸沉香、柬埔寨沉香、泰國沉香、西馬來西亞沉香、東馬來西亞沉香、汶萊沉香、印度尼西亞加里曼丹沉香、印度尼西亞蘇門答臘沉香、帝汶沉香、安汶沉香、伊利安沉香、巴布亞沉香。

讀者必定好奇眾多的沉香中其優劣如何區分？是按產區分呢？還是依據結香油脂多寡與否？抑或是依據香味來區別？尤其很多區分是很難有客觀的標準，這也是導致沉香之市場價格差異區間極大的原因。

沉香既然列入瀕臨絕種野生動植物國際貿易公約附錄二中，屬於管制國際貿易的樹木（注釋13），目

前國際認定的真沉香（True gaharu）包含沉香屬（Aquilaria spp.）與擬沉香屬（Gyrinops spp.）的樹種計有34種，那麼國際上是否有針對真沉香的優劣區分呢？

答案是有的，首先沉香屬（Aquilaria spp.）樹種比擬沉香屬（Gyrinops spp.）樹種所結出的沉香要好，因此在1995年前國際認定的真沉香（True gaharu）是指沉香屬（Aquilaria spp.）樹種所結的沉香，但因長期過度開採已經資源枯竭，為尋找其他優質沉香的來源，在1997年於巴布亞新幾內亞島發現擬沉香屬（Gyrinops spp.）的樹種也能結出品質不錯的沉香，但於2000年前後被大量開採後已瀕臨絕種。因此瀕臨絕種野生動植物國際貿易公約組織（CITES：Convention on International Trade in Endangered Species of Wild Fauna and Flora）於2004年將沉香屬（Aquilaria spp.）與擬沉香屬（Gyrinops spp.）及2016年增列兩種，共計34種樹種資料列入保育附錄二中，也就是由這34種樹種所結出的沉香才是國際認定的真沉香（True gaharu）。

前文已提到國際上認定沉香屬（Aquilaria spp.）樹種所結出之沉香品質較擬沉香屬（Gyrinops spp.）樹種所結出之沉香要好，接著讀者一定很好奇，沉香屬（Aquilaria spp.）樹種所結出之沉香中在國際

上有那些被認定是最好的的沉香嗎？因為讀者一定想知道所謂的「奇楠沉香」有沒有被國際認定是最好的沉香？

但是讀者可能會有一點小失望，因為國際上沒有所謂「奇楠沉香」這種定義的沉香，在作者的第一本著作《沉香》中就清楚說出「奇楠沉香」應該是早期臺灣品香前輩為區隔最頂級的越南沉香而造出的名稱，在國際上並無「奇楠沉香」這種定義的沉香喔！（注釋1）

一定有一些讀者朋友會懷疑是不是這些國際的調查研究不夠詳細或嚴謹呢？

首先，在宋朝丁謂先生的《天香傳》中就清楚記載著當時中東的阿拉伯人已經在海上進行沉香的貿易了。近年來沉香資源嚴重枯竭，沉香更是全世界王室貴族與各大香水公司爭相收購的珍貴天然資源，特別是中東王室貴族對於沉香的大量需求與購買金額遠遠大於我們，因此中東國家與歐洲投入大量的資金從事相關的沉香研究與調查，這種深入的調查與研究是國人無法想像的。所以國外在沉香的研究投入是遠遠勝過國內的，而且這些研究工作早在三十年前就積極展開，因此國人要謙虛的向這些國際學者學習，切不可夜郎自大，並以自己狹隘的經驗主義來了解沉香。

在國際上有學者對於沉香的香味進行深入研究，依

芽莊沉香產區Aquilaria baillonii樹種所結出之沉香

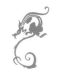

據L.T.Ng等學者1997年指出能結出最高品質沉香的樹種分別為柬埔寨的Aquilaria baillonii樹種，泰國東北部的Aquilaria crassna樹種，中國海南的Aquilaria grandiflora樹種，以及分布於不丹、緬甸及印度的Aquilaria malaccensis樹種（注釋2），其中柬埔寨的Aquilaria baillonii樹種所結出的沉香是世界最高品質的沉香。

請讀者注意L.T.Ng等學者的研究結果，他們對於高品質沉香的研究結論是那個國家的什麼地區，以及是那種沉香屬樹種能結出高品質的沉香，正如L.T.Ng等學者研究指出緬甸與印度的沉香屬Aquilaria malaccensis樹種所結出的沉香是世界四種高品質沉香之一，這種沉香甚至被大陸知名沉香收藏家封為「印度綠奇楠沉香」，但是同樣是沉香屬Aquilaria malaccensis樹種的沉香樹若生長於西馬來西亞或印尼蘇門答臘時，香味就遠遠不及了。因此前文才會特別指出沉香的香味是樹種與產地決定的。

接著我們來聊聊這四種高品質的沉香，首先是柬埔寨的Aquilaria baillonii樹種所結出之沉香是世界上最高品質的沉香，但依據瀕臨絕種野生動植物國際貿易公約（CITES）資料，Aquilaria baillonii沉香樹種分布包含越南、柬埔寨（注釋13），而前文已提到柬埔寨古代稱為真臘國，而越南古代稱為占城，自古就是海外出產最好的沉香產地。

芽莊沉香產區Aquilaria baillonii樹種所結出之沉香

我們比較有興趣的是Aquilaria baillonii樹種所結出
之沉香是否就是所謂的「奇楠沉香」？

至於這個問題，筆者是由目前能找到最好的沉香是
產於越南的林同省、慶合省、寧順省帶有瓜果香氣
的「白奇楠沉香」來推測，「白奇楠沉香」應該就
是L.T.Ng等學者所指的Aquilaria baillonii樹種所
結出之沉香。

另一個問題是這些所謂產於越南的林同省、慶合
省、寧順省帶有瓜果香氣的「白奇楠沉香」有沒有
可能部分是越南沉香商人從柬埔寨收購後運回越南
再出售到全世界的可能性呢？這個問題值得大家去
思考思考！

泰國東北部Aquilaria crassna樹種所結出之沉香被
L.T.Ng等沉香研究學者評定是全世界四種高品質
沉香的來源之一，筆者有幸於幾年前曾從朋友處獲
得少許這種沉香，經過多次品評與測試，味道與標
準的惠安沉香幾乎一致，香味的特色都是「涼」、
「清」、「藥香」，所有筆者研究沉香的朋友都將
這種高級的泰國沉香誤認為惠安沉香。我們可再由
地圖看到泰國東北部往右是寮國，再往右就是越南
中部惠安沉香產地廣南省。

另外，惠安沉香產區自古就是名滿天下的沉香產
區，經過千年的開採早已經資源枯竭，所以筆者推
測聰明的越南沉香收購商應該是將泰國東北部高品
質的沉香收購後，集中到越南的惠安市而以「高級

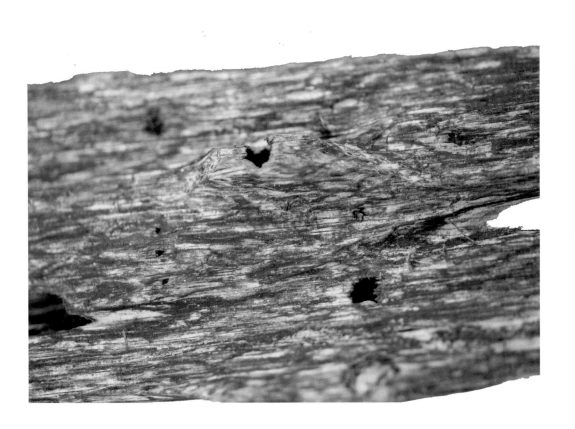

泰國東北部Aquilaria crassna樹種所結出之沉香

惠安沉香」的名稱被銷售到全世界。

另外被L.T.Ng等沉香研究學者評定是全世界四種高品質沉香的來源之一的是中國海南的Aquilaria grandiflora樹種所結出之沉香（注釋2），海南沉香自古就公認為天下第一的沉香，所以被L.T.Ng等沉香研究學者評定是全世界四種高品質沉香的來源時，並不會令人覺得意外。

但值得注意的依據瀕臨絕種野生動植物國際貿易公約組織（CITES）的調查資料顯示，曾在中國發現的沉香屬樹種有3種（注釋13），分別為Aquilaria grandiflora（1861年定名）、Aquilaria yunnanensis（1985年定名）及Aquilaria sinensis（1894年定名），其中L.T.Ng等人於1997年的調查報告指出中國海南沉香屬Aquilaria grandiflora樹種所結出的沉香為全世界四種高品質沉香的來源之一（注釋2），所以並不是所有海南沉香屬樹種所結出之沉香都被評定是全世界四種高品質沉香的來源之一。由於野生的海南島沉香屬樹種資源的匱乏，目前海南島已進行人工沉香栽種，主要的樹種為Aquilaria sinensis（1894年定名），這也是目前中國廣泛推廣栽種的沉香樹種。

最後被L.T.Ng等沉香研究學者評定是全世界四高品質沉香的來源之一的是分布於不丹、緬甸及印度的Aquilaria malaccensis樹種所產出之沉香（注釋

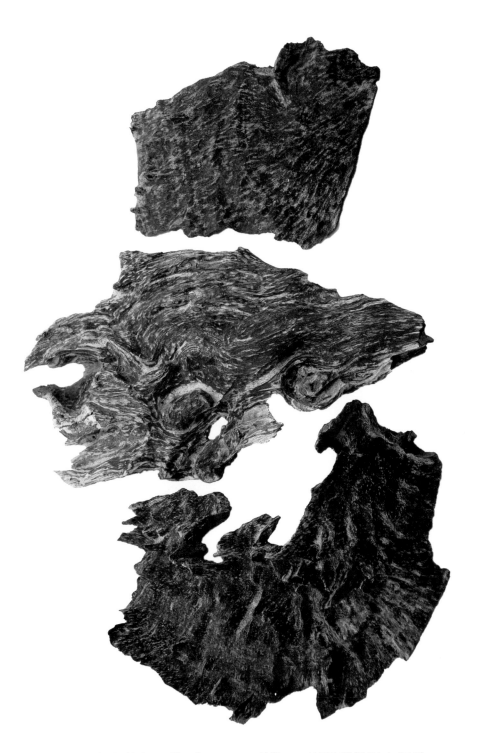

中國海南的Aquilaria grandiflora樹種所結出之沉香

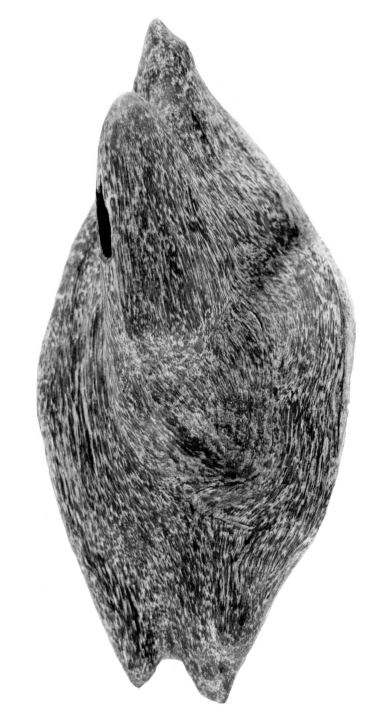

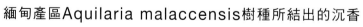

緬甸產區Aquilaria malaccensis樹種所結出的沉香

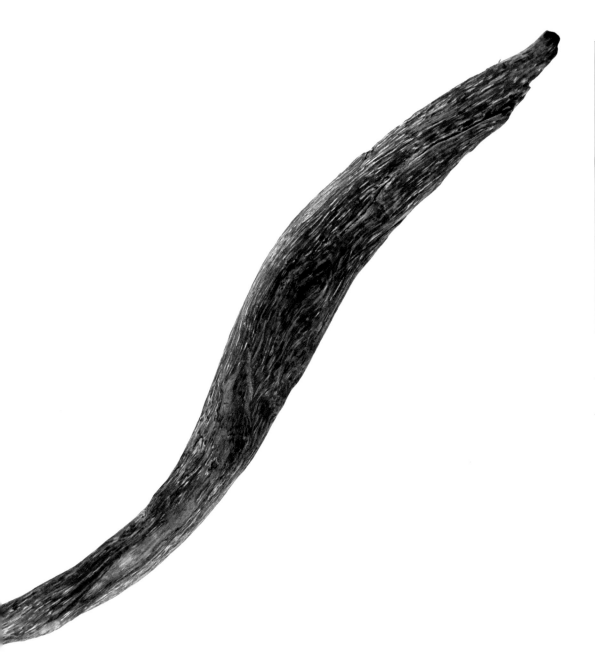

緬甸產區Aquilaria malaccensis樹種所結出的沉香

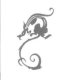

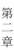

2），有趣的是沉香屬Aquilaria malaccensis樹種在中南半島上是分布最廣泛的沉香屬樹種，特別是西馬來西亞最多，雖同一種樹種但產地不同，品質就不同，在西馬來西亞沉香屬Aquilaria malaccensis樹種所結出的沉香品質就遠不如緬甸與印度的沉香屬Aquilaria malaccensis樹種所結出的沉香，在宋朝時期西馬來西亞沉香的沉香還被評定為品質較差的沉香。

由Barden等人彙整瀕臨絕種野生動植物國際貿易公約組織（CITES）的資料，顯示緬甸於1997年11月成為「瀕危物種公約」的締約方，而由相關「瀕危物種公約」年度報告的數據資料顯示緬甸沒有任何貿易交易涉及沉香（注釋24），不過Barden等人引用Gupta於1999年的調查資料顯示（注釋25），據印度貿易商表示由於印度已缺乏沉香來源，而鄰近的緬甸因有高品質的沉香，因此在不顧禁令下，沉香透過大規模走私進入曼尼普爾邦，特別是由楚拉昌普縣（Churachandpur）通過，因此現今市面上有許多所謂的印度沉香，事實上大都是來自於緬甸地區。

在一些中國知名的沉香收藏家的著作之中有所謂的「印度綠奇楠」的藏品，筆者推測應該就是產於印度或緬甸沉香屬Aquilaria malaccensis樹種所結出的沉香，這種沉香是國際沉香研究學者公認為品質最好的四種沉香之一，所以被認定為奇楠等級的沉香也是甚為合理。

# 沉香氣味中「清」
# 的標準與實驗

至此讀者應該已能瞭解國際上所認定的最好沉香有四種,讀者如再細心一點可以發現L.T.Ng等國際沉香研究學者於1997年所指出能結出最高品質沉香的樹種的產地與中國宋朝、明朝所認定最好沉香的地區不謀而合,因此我們就很好奇的想知道為何古人與現代沉香愛好者及國際沉香專家所認定的好香標準會一樣呢?除了怡人的香味外,他們有什麼共同的特殊性才會如此令人著迷呢?

宋朝丁謂先生《天香傳》中評斷了海南沉香是當時最好的沉香,並提出「**氣清且長**」的評語,元朝陳敬先生《陳式香譜》中,對於海南沉香的評語為「**香氣清婉耳**」,從這些古代的沉香愛好者共通的評論中我們得到一個共同的評比標準就是「**清**」字。

至於何謂「**清**」字的標準呢?我們可以由實驗來區

分出來何種沉香達到「清」字的標準嗎？還是只能用主觀的嗅覺來區分而已呢？而這個古代沉香愛好者所提出「清」字的標準與現代L.T.Ng等國際沉香研究學者所指出全世界最高品質的四種沉香又有何關聯性呢？為解開上述疑問，筆者設計一個沉香「清」字評定標準的小實驗，並將實驗過程與結果描述於下。

L.T.Ng等人1997年指出能結出最高品質沉香的樹種分別為柬埔寨的Aquilaria baillonii樹種，泰國的Aquilaria crassna樹種，中國海南的Aquilaria grandiflora樹種，以及分布於不丹、緬甸及印度的Aquilaria malaccensis樹種。

首先筆者將**緬甸Aquilaria malaccensis樹種**所結沉香置入品香爐中品評時，馬上感受到是帶有類似柑橘味的「清」與「涼」的感覺，而這種清的感受會讓品評者的頭腦有一種清新與精神爽朗的感受。

接著我們放入**中國海南Aquilaria grandiflora樹種**所結沉香，這時會發現原本緬甸沉香類似柑橘味的「清」與「涼」不會喪失外，還多了海南沉香如蓮花、梅英、鵝梨、蜜脾之香氣，整體氣味更有層次感並讓「清」的感覺更加提升，兩者氣味不會有衝突而是1＋1＞2的表現。

接著我們將產於**泰國東北部Aquilaria crassna樹種**所結沉香放入品香爐中，此時原本「清」的感受不變

沉香
❷

外，香氣中「涼」的程度明顯提升，並讓原本的香氣更加開闊。

最後我們將**越南的Aquilaria baillonii樹種**所結沉香加入品香爐中，此時會發現「清」氣更加空靈透明，然而原本緬甸Aquilaria malaccensis沉香、海南Aquilaria grandiflora沉香及泰國東北部Aquilaria crassna沉香所呈現的香氣似乎「清」的程度不如越南的Aquilaria baillonii樹種所結沉香。

筆者只能用這三種沉香的「清」沒有那麼空靈透明來形容，筆者此時就真正了解到為何L.T.Ng等國際沉香研究學者最後會認定產於柬埔寨與越南的Aquilaria baillonii樹種所結沉香是世界最高品質的沉香了。

筆者也將上述四種沉香以不同的順序放入品香爐中，不同的組合順序上，雖然開始香味上有小的差異，但「清」的本質是不變的喔！就像西洋音樂中的四重奏一樣的和諧與悅耳一樣，每種樂器所發出的聲音不會互相干擾，四種樂器一起合奏的感覺更讓聽者感受到更多層次與更廣大的音樂變化是一樣的道理，描述至此，針對沉香中「清」的標準，筆者只能用下面這句禪宗的偈語作為結語了：「竹密不妨流水過，山高豈礙白雲飛。」

經過比較L.T.Ng等人1997年所認定的四大最高品質沉香後，筆者也利用上述的方式，將越南北部交

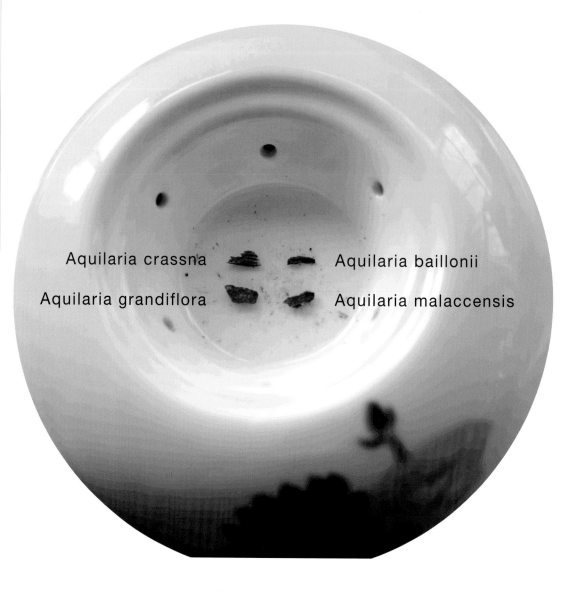

四種沉香置於品香爐中

趾沉香、越南中部順化沉香、越南芽莊Aquilaria crassna樹種所結出之沉香、越南芽莊Aquilaria banaense樹種所結出沉香、柬埔寨菩薩沉香、泰國沉香、西馬來西亞沉香、東馬來西亞沉香、汶萊沉香、印度尼西亞加里曼丹沉香、印度尼西亞蘇門答臘沉香、帝汶沉香、安汶沉香、伊利安沉香、巴布亞沉香等，分別放入品香爐中與越南的Aquilaria baillonii樹種所結沉香、泰國東北部的Aquilaria crassna樹種所結沉香、中國海南的Aquilaria grandiflora樹種所結沉香、緬甸的Aquilaria malaccensis樹種所結沉香相互比較；筆者發現除越南芽莊Aquilaria banaense樹種所結出沉香與汶萊沉香可相互融合外，很明顯的是其他產區沉香放進來後，原有的清氣瞬間消失，取而代之的是較混濁不清的香氣，但若將這些其他產區的沉香移開，則原本的「清」與「涼」亦瞬間回復。

這也讓筆者更清楚到早期臺灣的沉香研究前輩與日本香道人士稱越南芽莊Aquilaria banaense樹種所結出帶有蘭花香沉香為「芽莊蜜結奇楠」、「芽莊蘭花蜜結奇楠」、「芽莊綠奇楠」等美名，另外稱呼帶有香草或藥香的汶萊沉香為「汶萊綠奇楠沉香」。

沉
香
❷

# |第三章|

# 奇楠沉香

# 奇楠沉香的說法與特徵

筆者在第一本書《沉香》中就有提到一些有關早期相關於奇楠沉香的說法，其中不斷強調奇楠沉香的重點是香味的「清雅」，接著才是含沉香油脂的高低（注釋1）。另外，沉香自古至今都是全世界的重要香料物資，不是只有中國人才使用沉香資源，早在宋朝時期中東民族、日本、印度、佛教信仰國家等就都有使用沉香的記載。然而目前國際上並沒有所謂的「奇楠沉香」這種說法。

在筆者的觀點，雖然奇楠沉香至今眾說紛紜，每個沉香收藏者與商家都希望自己收藏的頂級沉香是價值連城的奇楠沉香，但筆者認為我們可以把奇楠沉香當作是頂級沉香的一個「代名詞」，不是只針對某一種沉香而言時，這樣可能比較客觀與公正一些。至於頂級沉香是否有些參考準則，則容許筆者

在下一個章節再為讀者解說。

筆者曾針對市面上有關奇楠沉香的形容標準如清氣直上腦門、軟絲或純油脂不含木纖維、香味會有層次的轉變、苦麻舌等特徵簡單解說過,但有許多讀者希望能有更多的相關經驗與知識分享,因此正好利用這個機會將一些相關知識分享給大家。

## 清氣直上腦門

筆者前文針對產於越南芽莊或柬埔寨由沉香屬Aquilaria baillonii樹種所結出之沉香應該是早期臺灣的沉香研究前輩與日本香道人士稱為的「白奇楠沉香」,這種沉香在點燃時會帶有清新空靈的瓜果香外,更會令品香者有清氣直上腦門的感受,除這種沉香外,產於印度或緬甸的Aquilaria malaccensis樹種所結出之沉香(被大陸知名沉香收藏家稱為「印度綠奇楠」)、越南芽莊Aquilaria banaense樹種所結出沉香(被稱為「芽莊蜜結奇楠」、「芽莊蘭花蜜結奇楠」、「芽莊綠奇楠」)、汶萊由Aquilaria microcarpa樹種或Aquilaria beccariana樹種所結的沉香(被稱為「汶萊綠奇楠」)、印尼安汶的Aquilaria Fillaria樹種所結的沉香(味道無法像前者清)等都有清氣直上腦門的感覺。但是若用沒有清氣直上腦門的感受就不是奇楠沉香或者是最頂級沉香的說法是否公正客觀呢?
首先會跳出來反對這種定義的是產於中國的海南沉

香，海南沉香自古就被所有古代沉香研究專家評定是天下第一的沉香，近代L.T.Ng等國際沉香研究學者更指出中國海南島Aquilaria grandiflora樹種所結出之沉香是全世界最高品質的四種沉香之一（注釋2），但海南沉香的特色自古就被清楚記載「香氣清婉耳」，自然不會有清氣直上腦門的強烈感受，因此用這種清氣直上腦門的標準來說中國海南島Aquilaria grandiflora樹種所結出之沉香不能列入奇楠沉香的行列就比較不客觀了。

另外，清氣直上腦門必須帶給品香者愉悅、空靈、舒服、清醒、放鬆等感受，前文有提到印尼安汶的Aquilaria Fillaria樹種所結的沉香也會有類似的感受，但香氣不夠「清澈」，所以以香味來評定時並不能算是最頂級的沉香。

## 所謂的奇味

在兩岸沉香界另一個常聽到的名詞就是「奇味」，也就是所謂奇楠沉香在品評時所帶有香氣清新的感受，這種感受類似前面清氣直上腦門的感覺，只是沒那麼強烈而已。而以這種標準來認定是奇楠沉香又是否客觀呢？原則上這種標準是上等沉香必備的特質，如果這種沉香所散發出「奇味」的特質真的具有前文所謂「清」的標準，那稱為奇楠沉香就算合理，但如果未達「清」的標準，那就需要再斟酌一下了。

# 軟絲或純油脂不含木纖維

另外一個常在網路上看到的奇楠沉香特徵是「軟絲」或「純油脂不含木纖維」。其實這兩個名稱所代表的意思是類似的，也就是沉香木本身含油量極為豐富，不但能沉於水外，所含沉香油如「爆漿」一樣將整塊沉香木吞食掉，整塊沉香木好像被麥芽糖包覆的感覺，而且用刀削時會捲曲，帶有很強的黏性。在筆者第一本書《沉香》中有針對這種特徵加以解釋過，如果是熟結且埋入土中，要有這種特徵是比較不容易的，一般是生結沉香才會有這種特徵（注釋1）。一般熟結且含油量豐富的軟絲沉香，從表面並看不出有被豐富沉香包覆的感覺，單純從外觀顯示很難看出是軟絲沉香，但以指甲掐其表面就可以感受其較軟的特質，若以刀削時則明顯看到含油量極豐富的切面，削下的沉香屑會有點黏手。

上面所提到的軟絲沉香在古代就有一個專稱，但讀者可能要失望了，他的名稱並不是「奇楠沉香」（因為古代並沒有奇楠沉香的名稱），他的名稱是「黃蠟沉」。在明朝周嘉冑所著《香乘》中有較清楚描述（注釋5），黃蠟沉其表面如蠟，刮削則捲，嚼之柔韌者，顏色則黑色與紫色各半者，所以古代軟絲沉香的專業名稱叫做黃蠟沉香喔！
讀者一定很好奇這種含油量豐富的軟絲沉香究竟如何形成的呢？網路上有些關於這種軟絲沉香的形成

說法，最常聽到的說法有軟絲沉香是「變種」沉香樹所結出之沉香。

針對這種說法讀者可能要先了解沉香並非是只有中國人在使用沉香，沉香是一個全球性的天然資源，中國人將沉香用於中藥與製香、日本人將沉香用於品香與製香、中東沙烏地阿拉伯貴族用於焚香與禮拜時塗香、歐洲人用於製作高級香水中的穩定劑……等，因此沉香是一種重要的國際天然資源並且有一定的國際標準，但國際並沒有所謂「**變種**」的沉香樹種的定義耶！筆者於前文有提到瀕臨絕種野生動植物國際貿易公約組織（CITES）於2004年將瑞香科沉香屬（Aquilaria spp.）與擬沉香屬（Gyrinops spp.）及2016年增列兩種，共計34種樹種資料列入保育附錄二中（注釋13），也就是由這34種樹種所結出的沉香才是國際認定的真沉香，所以軟絲沉香也是這34種中的某些樹種所結的香，而非「變種」沉香樹所結出之沉香。

軟絲沉香真正形成的原因為何呢？
這個問題於十幾年前就一直放在筆者的心中，直到十年前遇到一位在越南與印尼收購沉香三十餘年的前輩告訴我，他說軟絲沉香最常發生的位置一般都在樹頭或樹齡很高的沉香樹上。這讓筆者靈光一現，因為樹頭是一棵樹生長年分最久的部分，從小樹開始樹頭就存在，直到這顆樹死亡，樹頭依然都

存在，所以如果樹身感染病毒時，整顆沉香樹結香時間最長的部分應該就是樹頭，因結香時間久，所以才能結出豐富的沉香。另外這位沉香前輩也告訴我說這種軟絲沉香不是只有發生在越南芽莊產區而已（即一般市面上常說的越南奇楠香），而是每個沉香產區都有，例如宋朝丁謂先生《天香傳》中就提到海南沉香以外觀來分有12種狀態，其中排名第2種的就是前文提到的軟絲「黃蠟沉香」，表示海南島也出產軟絲沉香。因此只要是各沉香產區，結香樹齡很高的沉香樹都有機會結出軟絲沉香，所以研究沉香的前輩都知道在二、三十年前，軟絲沉香是很常見的，他只不過是一塊結香年份較久含沉香油脂極多的沉香木而已喔！

筆者介紹至此時並不是完全否定軟絲沉香不能當作奇楠的特徵之一，前文所描述的是軟絲沉香因含沉香油脂極高，但這種軟絲沉香在各產區都有，是屬該產區頂級的沉香，但如果這種軟絲沉香不能在品評時能產生極為優雅悅人的香氣的話，就算是軟絲含沉香油脂極多也無用啊！筆者就曾針對主張奇楠沉香是純油脂不含木纖維主張的沉香藏家開了一個玩笑：「沉香油連木纖維都沒了，是不是就可以叫作奇楠沉香了呢？」（答案當然不是）。

至於如果是前文所提到國際認定的四種最高品質的沉香包含越南與柬埔寨Aquilaria baillonii樹種所

結沉香、泰國東北部的Aquilaria crassna樹種所結沉香、中國海南的Aquilaria grandiflora樹種所結沉香、緬甸的Aquilaria malaccensis樹種所結沉香，再加上越南芽莊Aquilaria banaense樹種所結出沉香與汶萊由Aquilaria microcarpa樹種或者Aquilaria beccariana樹種所結的沉香，並且又兼具軟絲的特徵，那自然是不得了的頂級沉香了，稱他做「奇楠沉香」自然是當之無愧了！

## 品評時香味會有層次的轉變

另外一個常被認為是奇楠沉香的特徵是，在品評奇楠沉香時香味會有不同層次的轉變。嚴格說起來只要是品質好的沉香都會有這種特徵，而所謂的奇楠沉香是最頂級的沉香，當然一定會有這種特徵。

讀者一定很好奇這些所謂的奇楠沉香與一般上好的沉香在品評時雖都有香氣上的轉變，但之間一定會有明顯的差異，不然怎麼會被人追捧為奇楠沉香呢？

其實真正差異還是前面章節提到的「**清**」字，這些所謂的奇楠沉香在品評時一定會有清新、喜悅、舒服等的清香之氣產生，另外一定附帶有花香、果香、蜜香、藥香等味道；在香味變化的層次上較細膩、活潑、多變化；但重點是無論在初香、本香、尾香的任何過程中永遠保持著「清」的本質，筆者

這樣的形容對於奇楠收藏家一定能有同感，但對於初學習沉香品評者則要一點時間慢慢體驗與感受，自然能漸漸知道箇中差異性了。

一般的沉香在品評時首先是較不具「清」的本質，在香味轉變的層次上也較呆板，另外是出香時間沒多久，香味就會開始轉甜，這與市面上所謂奇楠等級的沉香比較起來是有明顯差異的。

## 含在口中有苦與麻舌的感覺

還有一個常被認為是奇楠沉香的特徵是奇楠沉香含在口中有苦與麻舌的感覺。在海藥本草中記載沉香：「味苦溫」，《本草綱目》記載沉香：「辛，微溫，無毒。咀嚼香甜者性平，味辛辣者性熱。」因此沉香含在口中都會苦舌、甘甜、辛辣之感，只不過市面上所謂的奇楠沉香是屬於含在口中會有苦舌與微麻之感。

針對這樣的說法筆者將前文所提到國際認定的四種最高品質的沉香包含越南與柬埔寨Aquilaria baillonii樹種所結沉香、泰國東北部的Aquilaria crassna樹種所結沉香、中國海南的Aquilaria grandiflora樹種所結沉香、緬甸的Aquilaria malaccensis樹種所結沉香來品評一下，發現除了緬甸的Aquilaria malaccensis樹種所結沉香味道較辛辣與苦舌外，其餘三種沉香較屬於苦中帶甘的感覺，

所以用這種標準來評判是否是奇楠沉香的話，被國際公認四種最佳品質的沉香只有緬甸的Aquilaria malaccensis樹種所結沉香可以被歸為奇楠的行列耶！這好像有點與國際主要的認定標準有點不同喔！

除了上述國際認定的四種好沉香外，筆者也測試了越南芽莊Aquilaria banaense樹種所結出帶有蘭花香味被市面上稱為「芽莊綠奇楠沉香」與汶萊由Aquilaria microcarpa樹種或者Aquilaria beccariana樹種所結出帶有香草或藥香被市面上稱為「汶萊綠奇楠沉香」，這三種高級沉香中越南芽莊Aquilaria banaense樹種所結沉香與汶萊由Aquilaria microcarpa樹種所結沉香味道較辛辣與苦舌，汶萊由Aquilaria beccariana樹種所結出之沉香屬於苦中帶甘的感覺。由前述的真實測試後，筆者覺得單從沉香含在口中有苦與麻舌的感覺來判定是否是奇楠沉香的標準也是以偏蓋全不夠客觀的。

另外值得一提的是，最近筆者有朋友拿了一塊人工種植結香的沉香來品評，應該是越南芽莊Aquilaria banaense樹種所結沉香，味道不錯帶有花香，放在口中也有苦與麻舌的感覺，但若用火點燃就很明顯出現香味薄弱不足的現象，人工植香的缺點就立即顯現出來。所以這也是筆者強調不能只用有苦與麻舌的感覺就認定為奇楠沉香了。

# 奇楠沉香的定義

在筆者第一本書《沉香》中就提到「奇楠沉香」定義不清的問題（注釋1），因此筆者在撰寫本章節前內心也忐忑不安，但對於一個沉香研究學者，實在有必要針對這種疑慮給予後人一些看法與建議。筆者推測奇楠沉香這個名詞來源應該是早期臺灣研究沉香的前輩們給予上等沉香的尊稱（注釋1），當時的確是有針對少數幾種特殊品種的沉香才給予「奇楠沉香」的尊稱，但當時並未強調一定要軟絲或含在嘴裡有辛辣感，當時奇楠沉香的重點標準是彷彿天籟般清新怡人的香氣，至於現今市面上奇楠沉香的說法如軟絲或含在嘴裡有辛辣感等，筆者已經於前文解釋過了，請讀者自行參考。

筆者在前文中不斷重複強調沉香是國際重要的稀有

第三章

天然資源，並非中國人所獨享的。另外是近十幾年來有關沉香的重要調查研究成果也多數是由中東與沙烏地阿拉伯等國家的經費支持才得以進行；而且國際上近幾年沉香的相關國際保育大會也都在科威特與沙烏地阿拉伯等國家舉行，因此不難看出國際各國對於沉香的高度重視。因此如果大中華區兩岸三地的沉香愛好者都認定「奇楠沉香」是代表最高品質沉香的「代名詞」，那麼我們是否也該謙虛的看一下國際上近三十年來投入大量的人力與物力下，如何認定最高品質的沉香呢？

前文已提到L.T.Ng等學者1997年指出能結出最高品質沉香的樹種分別為柬埔寨的Aquilaria baillonii樹種，泰國東北部的Aquilaria crassna樹種，中國海南的Aquilaria grandiflora樹種，以及分布於不丹、緬甸及印度的Aquilaria malaccensis樹種，其中柬埔寨的Aquilaria baillonii樹種所結出的沉香是世界最高品質的沉香。請讀者注意L.T.Ng等學者的研究結果喔，他們對於高品質沉香的研究結論是那個國家的那種沉香屬樹種能結出高品質的沉香，正如L.T.Ng等學者研究指出緬甸與印度的沉香屬Aquilaria malaccensis樹種所結出的沉香是世界四種高品質沉香之一，這種沉香甚至被大陸知名沉香收藏家封為「印度綠奇楠沉香」，但是同樣是沉香屬Aquilaria malaccensis樹種的沉香樹若生長於西馬來西亞或印尼蘇門答臘時，香味就遠

遠不及了。接著筆者將這四種國際認定的高品質沉香加以分析，發現這四種高品質的沉香除香氣各有特色且極為悅人之外，他們有一個共通的特質就是「清」，這個「清」的定義與實驗筆者已在前文關於沉香氣味中「清」的標準與實驗清楚說明，並以佛教禪宗的偈語：「竹密不妨流水過，山高豈礙白雲飛。」來做結語，詳細內容請讀者自行前往該章節參考。

為何筆者特別強調這個「**清**」字呢？其實遠在一千年前宋朝丁謂先生所著的《天香傳》中就清楚記載頂級沉香的標準，這份研究文獻是中國歷史上第一份也是最重要的一份沉香研究文獻，文獻中清楚的記載海南島黎母山所出產的沉香是天下第一外，也清楚定義了香味的特質是「**氣清且長**」，所以這個「**清**」字並非筆者所專門提出的見解，而是在一千年前文風鼎盛的宋朝就已經認定是上等沉香的首要條件了。

如今「奇楠沉香」是大中華區兩岸三地全體沉香愛好者所認定最高品質沉香的「代名詞」，所以筆者認為「奇楠沉香」的定義標準應該採用古今中外對於頂級沉香的共同標準，而這個標準首先就是「**清**」字，也就是沉香在品評時所散發的香氣沒有具備「清」的本質，就不具備稱為「奇楠沉香」的條件，在這個條件下再來分辨香味中帶有蘭花、蓮

花之類的花香，還是類似哈密瓜、柑橘、檸檬等的
果香，或者是如香草般的香草香，以及淡雅的藥香
等差異，但香氣整體給人的感受一定是清新脫俗、
空靈、淡雅、寧靜、安逸、怡人、美妙、甜美等極
佳的感受。最後再來談沉香含油分的高低，也就
是是否軟絲與沉水的等級，如果已經滿足了前面
「清」的本質，又具備極佳的嗅覺感受，再加上軟
絲與沉水的條件，那就是真正的「頂級奇楠沉香」
了。

在筆者多年研究沉香的經驗中對於能達到「清」的
本質，又具備極佳的嗅覺感受的頂級沉香又有哪些
呢？首先是前文提到L.T.Ng等學者指出四種最高品
質沉香包括柬埔寨與越南南部Aquilaria baillonii
樹種所結出帶有空靈的瓜果香氣的沉香，泰國東北
部的Aquilaria crassna樹種所結出帶有淡雅藥香的
沉香，中國海南的Aquilaria grandiflora樹種所結
出帶有清新蓮花與蜜脾香氣的沉香，以及分布於不
丹、緬甸及印度的Aquilaria malaccensis樹種所結
出帶有柑橘與薄荷香氣的沉香。除此之外，越南芽
莊Aquilaria banaense樹種所結出帶有蘭花香氣的
沉香，與汶萊Aquilaria microcarpa及Aquilaria
beccariana樹種所結出帶有香草或藥香的沉香皆可
列於最頂級的沉香。如果上述的幾種頂級沉香再加
上軟絲與沉水的條件，那就是真正的「頂級奇楠沉
香」了。

第三章

沉
香
❷

# 第四章

# 沉香的評估與收藏

# 沉香佛珠的收藏

首先針對沉香佛珠的起源有許多種說法，筆者認為可信程度比較高的說法應該是古代的出家師父都有行腳化緣與參禪的習慣，但古時交通並不便利，因此常需要行走於山林之間，但山林之間難免有瘴癘之氣，或者在山林間飲用了不潔淨的水源，因此難免有水土不服或者身體不適的情況發生；而沉香在古代除了是種名貴的香料外，也是重要的中藥材，主要做用是鎮定安神與治療飲食不潔或水土不服所造成的腸胃道不適症狀，因此有些聰明的出家師父就將沉香磨成佛珠，除可用於配戴與修行持咒外，還能用在行腳的途中，遇到身體不適狀況時，將沉香佛珠擊碎，並以清水煮沸飲用，既可自救又可救人，因此可謂一舉數得。

同樣的道理也發生於用沉香木雕塑的佛像，理論上

沉香是不適合用於佛像雕塑上，因為沉香木材上有黑色的線狀結香，除容易龜裂外，外觀上也較不美觀，所以歷史上珍貴的木雕佛像大都是用印度檀香雕刻而成，較少使用沉香為材料，據說歷史上第一尊木雕的釋迦摩尼佛像就是用印度檀香雕刻而成。但臺灣有少許的老佛像的確是用沉香木雕刻而成，主要原因是明清時期由內地東渡來臺灣的先民，他們將菩薩或王爺的神像以沉香木雕刻，除渡海時可保佑自己平安外，到達臺灣後還可供奉於廳堂或廟宇之上，另外是在移民與遷徙的途中如遇到身體不適狀況時，先向沉香佛像祈禱，再以刀刮一些佛像底部的沉香木，並以清水煮沸飲用，既可能自救又可救人；筆者就聽過一尊現在供奉於臺灣中南部某間寺廟的王爺，底部就有明顯刀刮深陷的痕跡。

在文物收藏界中無論是書畫、瓷器、銅器、家具，抑或文玩雜項等皆必須滿足珍、稀、絕的條件，才具有收藏及增值的價值，而野生的真沉香（True gaharu）就正滿足這些條件，首先沉香本就香料之王，因此彌足珍貴，在北宋時期宰相蔡京的兒子蔡絛在其著作《鐵圍山叢談》就提到：「海南真水沉，一星值一萬。」另外自古野生沉香本就稀少，若依據L.T.Ng等人1997年的調查報告指出，野生林中沉香屬樹木只有10%的香樹能結沉香（注釋2），再則就是沉香已被使用千年以上，加上近十餘年來對於野生沉香大量開採，野生沉香已接近絕

跡，這可由瀕臨絕種野生動植物國際貿易公約組織（CITES），於2004年將真沉香（True gaharu）的樹種列入附錄二進行貿易管制，及近年大力採用人工植林方式復育的情況可知野生沉香已經枯竭的事實。

其實沉香除滿足珍、稀、絕條件外，最重要的是品香是中國固有文化的一環，而沉香是能展現中國品香文化精髓與內涵不可或缺的部分，這部分也深深影響中國周遭的國家如日本與韓國。特別是日本完整保存了中國唐宋時期的香道文化，早期臺灣從事香道文化研究的前輩都常與日本香道進行學術交流。

近來由於佛教信仰在兩岸三地頗為興盛，沉香佛珠大受兩岸三地佛教徒的歡迎，除帶在身上藉由身上的體溫可聞到陣陣淡淡香氣令人頭腦清新外，也是一種低調而奢華的身分象徵，更具有投資保值的目的。

目前市面上的沉香圓珠常見有車製成非真圓形狀，即在串珠孔兩側較為扁平，尤其是在臺灣製成的沉香珠多屬非真圓形狀，這時就常有內地的收藏家會說臺灣製作沉香珠的工藝水平不足；其實這真是天大的誤解，早期臺灣製作沉香珠時也是接近真圓形狀，然而這接近真圓形狀的沉香珠手串或念珠在經人們使用後發現，在沉香珠與沉香珠串珠間易因磨擦及碰撞導致串珠孔處產生崩壞或毀損，因此在多方測試與改良後修正為將沉香珠車製成較非真圓形

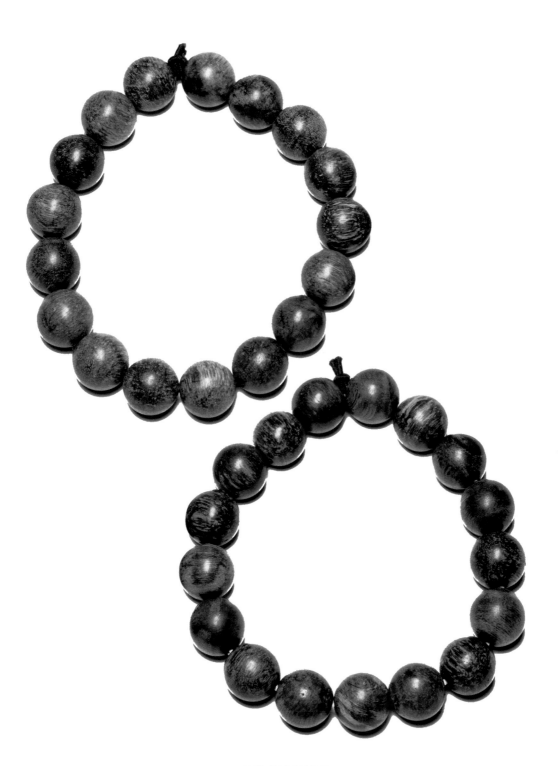

串珠間示意圖

狀，也就是在串珠孔兩側較為扁平，避免沉香珠在使用時佛珠與佛珠間互相磨擦而受損。

另外市面上常見將相同尺寸大小沉水珠分為1A、2A、3A與4A，其分類標準為何？是外表顏色深亦或重量大小差異？筆者在此提供一科學的分析方式，讀者自然就能明白市面上將沉水珠分為1A、2A、3A與4A的標準由來了。首先圓珠為球體則其體積計算方式為

**圓珠體積=4/3 π ×（R/2）³**
**式中R為圓珠直徑**

由於水的密度為1g/cm3，因此若要沉於水中則需密度≧1g/cm3，則可計算出各尺寸大小沉水珠單珠沉水的最小所需重量為6mm需0.113克，8mm需0.268克，10mm需0.523克，12mm需0.904克，14mm需1.44克，16mm需2.144克，18mm需3.053克，20mm需4.188克，因此若將不同尺寸級距間沉水珠的重量差異分為四等分就可分別定義出相同尺寸大小沉水珠1A、2A、3A與4A的重量標準。茲將各種常用尺寸的沉水珠規格與相對重量表列如下供讀者參考。

## 各尺寸1A、2A、3A與4A重量級距表：

| 尺寸<br>(mm) | 單珠沉水重量 g（無鑽孔） | | | | 單珠沉水重量 g（有鑽孔） | | | |
|---|---|---|---|---|---|---|---|---|
| | 1A | 2A | 3A | 4A | 1A | 2A | 3A | 4A |
| 6 | 0.113~<br>0.129 | 0.13~<br>0.146 | 0.147~<br>0.163 | ≧ 0.164 | 0.108~<br>0.124 | 0.124~<br>0.141 | 0.142~<br>0.157 | ≧ 0.158 |
| 8 | 0.269~<br>0.296 | 0.297~<br>0.325 | 0.325~<br>0.353 | ≧ 0.354 | 0.261~<br>0.29 | 0.291~<br>0.318 | 0.319~<br>0.346 | ≧ 0.347 |
| 10 | 0.523~<br>0.566 | 0.567~<br>0.61 | 0.611~<br>0.653 | ≧ 0.654 | 0.515~<br>0.558 | 0.559~<br>0.602 | 0.603~<br>0.645 | ≧ 0.646 |
| 12 | 0.904~<br>0.966 | 0.966~<br>1.027 | 1.028~<br>1.088 | ≧ 1.089 | 0.895~<br>0.956 | 0.957~<br>1.017 | 1.018~<br>1.078 | ≧ 1.079 |
| 14 | 1.436~<br>1.519 | 1.52~<br>1.601 | 1.602~<br>1.684 | ≧ 1.685 | 1.425~<br>1.508 | 1.509~<br>1.59 | 1.591~<br>1.672 | ≧ 1.673 |
| 16 | 2.144~<br>2.251 | 2.252~<br>2.358 | 2.359~<br>2.465 | ≧ 2.466 | 2.132~<br>2.238 | 2.239~<br>2.345 | 2.346~<br>2.452 | ≧ 2.453 |
| 18 | 3.053~<br>3.188 | 3.189~<br>3.22 | 3.323~<br>3.456 | ≧ 3.457 | 3.039~<br>3.173 | 3.174~<br>3.307 | 3.308~<br>3.442 | ≧ 3.443 |
| 20 | 4.188~<br>4.353 | 4.354~<br>4.518 | 4.519~<br>4.683 | ≧ 4.684 | 4.173~<br>4.337 | 4.338~<br>4.502 | 4.503~<br>4.667 | ≧ 4.668 |

# 人工栽種沉香概述

依據Sadgopal（引用自Soehartono（注釋34））的調查顯示野生沉香樹種須達五十年以上才能結出品質較佳的沉香，然隨著沉香資源的日益枯竭，瀕臨絕種野生動植物國際貿易公約組織（CITES）除致力於野生沉香樹種的調查與保育外，並投入人工沉香樹種的復育，依據瀕臨絕種野生動植物國際貿易公約組織（CITES）2015年資料顯示（注釋43），目前各締約國人工沉香樹種的栽種主要為Aquilaria malaccensis（泰國、孟加拉、不丹、印度、印度尼西亞、馬來西亞、緬甸）、Aquilaria crassna（柬埔寨、泰國、越南、馬來西亞、印度尼西亞）、Aquilaria sinensis（中國）、Aquilaria yunnanesis（中國）、Aquilaria khasiana（印度）、Aquilaria filaria（印度尼西亞）、

Aquilaria subintegra（馬來西亞）、Aquilaria hirta（泰國、印度尼西亞）、Aquilaria baillonii（越南）、Aquilaria banaensis（越南）、Aquilaria rogosa（越南）、Gyrinops versteegii（印度尼西亞）、Gyrinops vidalii（泰國），而這些人工栽種的沉香樹種並不局限於樹種的原生區，例如只分布於中南半島的Aquilaria crassna 於印尼也有人工栽種。那麼這些沉香樹種在遠離原生地並經人工馴化後其沉香的質量與味道，及不同自然環境因素對人工植香的沉香樹種香味的影響，為目前為瀕臨絕種野生動植物國際貿易公約組織（CITES）的主要研究課題。

另外，瀕臨絕種野生動植物國際貿易公約組織

## ITTO現有沉香接種工程技術評估表 （注釋38）

| 接種方法 | 沉香樹種 | 種植地點 | 結香成效 |
| --- | --- | --- | --- |
| 鑽孔（油+糖） | 沉香屬 | 西加里曼丹 | 非常低 |
| 鑽孔（釘子） | 沉香屬 | 西加里曼丹 | 非常低 |
| | 擬沉香屬 | 龍目島（Lombok） | 非常低 |
| 鑽孔（微生物在固體培養基） | 沉香屬 | 西加里曼丹 | 低到中等 |
| | 擬沉香屬 | 龍目島（Lombok） | 低到中等 |
| 鑽孔（微生物在液體培養基） | 沉香屬 | 南加里曼丹 | 中等到高 |
| | 沉香屬 | 西加里曼丹 | 中等到高 |
| | 擬沉香屬 | | 中等到高 |
| 茉莉酸（Jasmonic acid） | 沉香屬 | 南加里曼丹 | 非常低 |
| 豆油（Soybean oil） | 沉香屬 | 南加里曼丹 | 非常低 |

（CITES）亦致力於促使沉香樹結沉香的人工技術研究與推廣，依據ITTO（注釋38）的資料顯示沉香的形成主要由生物或非生物因子所誘發，因此為了達到人工植香的目的，目前常使用的方法包括針對沉香樹幹進行人為的損傷或是藉由使沉香樹感染真菌或其它微生物而誘發沉香樹結沉香。

而由研究資料顯示，由哥倫達洛的茄病鐮刀菌進行沉香樹的接種，對需產生大量沉香而言是最佳的選擇菌種，並且ITTO（注釋38）也制定出標準的植菌作業流程，其成果已應用於印度尼西亞的沉香樹種，包含沉香屬的Aquilaria malaccensis、Aquilaria

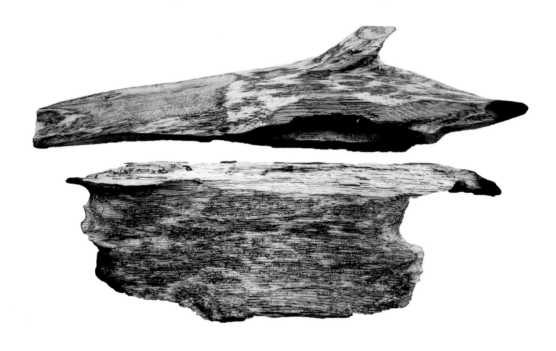

芽莊人工植香沉香圖

microcarpa、Aquilaria beccariana、Aquilaria filaria、Aquilaria cummingiana、Aquilaria hirta、Aquilaria crassna及擬沉香屬Gyrinops versteegii。

目前瀕臨絕種野生動植物國際貿易公約組織（CITES）針對人工植香接種方式的調查結果以採樹幹鑽孔並植入液體培養基的微生物方式所產出的沉香質量較佳，而採用此種人工植菌結香的成效，若以Aquilaria crassna沉香屬樹種而言，兩年結香為1～2mm。185頁的圖表是ITTO（注釋38）針對不同區域與不同植香方式結香情形的實驗報告。

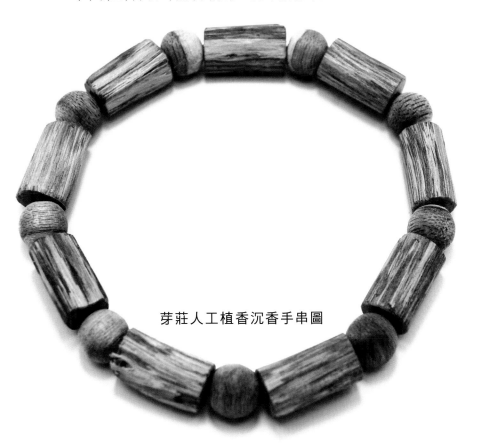

芽莊人工植香沉香手串圖

第四章

沉香人工植菌圖

# 沉香DNA鑑定方法

D NA鑑定方法是現今科學上非常流行方法，
但是否可應用於沉香鑑定上呢？有何限制
呢？一般常用的DNA鑑定方法為分子鑑定法，主要
原理是依據生物體間具有不同的基因遺傳標記，依
據這些不同的基因遺傳標記來確認生物間的血緣關
係、產地或品種上的的差異。

一般常用於植物DNA分子鑑定方法是以植物的樹葉
或樹皮細胞的色質體來反推原植物的DNA結構，
Eurlings與Gravendeel學者於2005年即發表利用
植物色質體trnF與trnL間之序列來鑑定沉香屬樹種
與擬沉香屬樹種的研究報告（注釋39），但該研究是
以沉香樹木的樹葉、樹枝或樹皮細胞的色質體來分
析與鑑定，但對於一般沉香收藏品往往都剩下沉香

的木質部分，所以無法取得原樹木的樹葉、樹枝或樹皮，所以只能從沉香藏品上嘗試去抽取細胞色質體，但一般木質部分大部分都只有木纖維，所以要抽取到細胞色質體的機會較低，故此種方法未來應用於沉香樹的復育與繁殖時，針對於沉香樹種與產地的確認是非常有用的，但若想應用於沉香藏品的樹種與產地的確認則可能會遇到一些困難。

因此想要利用植物DNA分子鑑定方法於沉香收藏品上，目前仍然有一些困難。另外許多假沉香也是以真的沉香木加工製造而成，所以單純想利用沉香DNA鑑定方法來區分真假沉香時也會有許多問題存在。

第
四
章

## Eurlings等學者研究沉香屬與擬沉香屬trnL與trnF間基因序列表 (注釋39)

| Taxon | Position | | | |
|---|---|---|---|---|
| | 1 | 1 | 1 | 1 |
| | 4 | 5 | 5 | 5 |
| | 3 | 2 | 5 | 9 |
| Aquilaria beccariana Sabash | T | T | A | T |
| Aquilaria beccariana Peninsular Malaysia, Johor | T | T | A | T |
| Aquilaria malaccensis Peninsular Malaysia, Negri Sembilan | T | T | A | T |
| Aquilaria malaccensis Peninsular Malaysia, Kuala Lumpur | T | T | A | T |
| Aquilaria malaccensis Peninsular Malaysia, Nanas Hill | T | T | A | T |
| Aquilaria crassna Vietnam | T | T | A | T |
| Aquilaria khasiana India | T | T | A | T |
| Aquilaria citrinicarpa Philippines | T | T | A | T |
| Aquilaria parvifolia Philippines | T | T | A | T |
| Aquilaria urdanetensis Philippines | T | T | A | T |
| Aquilaria filaria Papua New Guinea | T | T | A | G |
| Aquilaria sinensis China | A | G | A | T |
| Gyrinops cf. caudate Papua New Guinea, Ayawasi I | T | T | C | T |
| Gyrinops cf. caudate Papua New Guinea, Ayawasi II | T | T | C | T |
| Gyrinops ledermannii Papua New Guinea, Wagu | T | T | A | T |
| Gyrinops ledermannii Papua New Guinea, Gahom | T | T | A | T |
| Gyrinops ledermannii Papua New Guinea, Masupi | T | T | A | T |
| Gyrinops salicifolia Papua New Guinea, Ayawasi | T | T | A | T |
| Gyrinops podocarpa Papua New Guinea, Ayawasi | T | T | A | T |
| Gyrinops walla Sri Lanka | T | T | A | T |

| 201 | 202 | 23232 23456 | 246 | 338 | 342 | 364 | 389 | 390 | 434 | 430 | 457 | 470 | 515 |
|---|---|---|---|---|---|---|---|---|---|---|---|---|---|
| A | C | - | C | C | C | C | T | T | A | G | T | A | T |
| A | C | - | C | C | C | C | T | T | A | G | T | A | T |
| A | C | - | C | C | C | C | T | T | A | G | T | A | T |
| A | C | - | C | C | C | C | T | T | A | G | T | A | T |
| A | C | - | C | C | C | C | T | T | A | G | T | A | T |
| A | C | - | A | C | A | C | T | G | A | T | T | C | T |
| A | C | - | A | C | G | A | T | T | A | T | T | A | T |
| C | C | - | A | C | A | C | T | T | C | T | T | A | T |
| C | C | - | A | C | A | C | T | T | C | T | T | A | T |
| C | C | - | A | C | A | C | T | T | C | T | T | A | T |
| A | G | - | A | C | A | C | T | T | A | T | T | A | T |
| A | C | - | A | C | A | C | T | T | A | T | T | A | T |
| A | C | - | A | C | A | C | G | T | A | T | T | A | T |
| A | C | - | A | C | C | C | G | T | A | T | T | A | T |
| A | C | AACTT | A | C | C | C | T | T | A | T | G | A | T |
| A | C | AACTT | A | C | C | C | T | T | A | T | G | A | T |
| A | C | AACTT | A | C | C | C | T | T | A | T | G | A | T |
| A | C | - | A | C | C | C | T | T | A | T | T | A | T |
| A | C | - | A | C | C | C | T | T | A | T | T | A | T |
| A | C | - | A | G | G | C | T | T | A | T | T | A | A |

# 沉香油成分與功用

沉香油在市場上漸漸被人重視，針對沉香油成分與功用在網路上也有一些不同的說法，本書提供一些國際上針對沉香油的研究報告供讀者參考。沉香油也被稱為奧德油（Oudh）或木黴油（Oud），通常是藉由蒸餾過程獲得；最近幾年也有些研究團隊利用二氧化碳的超臨界萃取技術來提煉沉香油，聽說也有相當不錯的研究成果。

沉香油可直接塗抹於皮膚且具有緩慢的釋放效果，一般持續至八小時。另外可添加少量的沉香油於其他樹的油類增加其豐富的氣味，或混合於香水中用以調節與修復香水的前調或中部的香氣。

由於天然野生沉香已經瀕臨絕跡，市場上開始利用人工栽種沉香來獲取沉香油。最常見的人工植香方式是以採樹幹鑽孔並植入液體培養基的微生物方

式，首先於每一個沉香樹鑽孔約5mm直徑的孔，且各孔間距25cm。然後利用注射器注入1毫升的液體接種物，並在接種後1個月後透過剝離樹皮檢視結香的有效性。一般經過七到八年的栽種可獲得約2～4 tolas的沉香油。

一般研究上是利用氣相色譜—質譜法（GC-MS）來進行沉香油化合物檢測，有許多化學化合物被發現在沉香油中，其中一些主要的化學成分使沉香油明顯的與其他樹的油類不同，且部分化學成分在醫藥上被證明是對人體有助益的（注釋40），其中主要包含：

◆Agarol，對人體具一種有效且溫和的軟便作用。

◆Agarospiral，被認為對神經安定有助益。

◆α-沉香呋喃（agarofuran）and β-沉香呋喃（agarofuran），沉香呋喃是一種抗腫瘤化合物。

◆桉葉醇（Eudesmol），可以防止腦損傷。

◆Jinkohol-eremol，被認為對神經安定有助益。

◆Guaiol，可以用作皮膚美白產品。

◆芹子烯（Selinene），抗發炎作用。

◆2-（2-苯乙基(phenylethyl)）色酮（chromone），顯示針對人胃癌細胞株會產生細胞毒性。

在早期醫療資源尚不發達的臺灣農村社會，如遇到有小孩子受到驚嚇時，父母親有時會到大寺廟祈求香爐中的香灰回家給小孩服用，而且會有一定的效果。

在看了上面國際上對於沉香油的成分分析後，我們

知道沉香有鎮定安神與抗發炎成分，所以筆者推測當時這些大寺廟中所用的祭祀香中可能含有不錯的沉香原料，但現今沉香價格高漲，祭祀用香已經很少加入沉香原料，另一方面製香過程是否有添加其他物質也不得而知，故不建議再使用這種模式，小孩生病還是帶到醫院找專科醫師治療為宜。

目前沉香油並沒有共同的分級標準或方法，國際上一般將沉香分為三個等級A＋、A、B。

A＋級通常指沉香油純度100％，僅見於印度阿薩姆邦；A級通常指沉香油純度需達95～99％，B級是指純度較A級低者（注釋40）。

隨著中華文化的復興，中國社會經濟的繁榮，筆者相信沉香未來將會在宗教、藝術、文化上已賦予新的時代意義。另外，沉香自古已是中醫名貴藥材，在許多重要的中藥材典籍如《本草綱目》、《名醫別錄》、《日華子本草》、《藥性賦》、《本草備要》中都有相關藥用上的記載，隨著科技的進步與更多沉香相關研究的投入，這些中醫典籍所記載沉香在醫藥上的用途也應該會慢慢的被得到驗證。

由於天然野生沉香資源的枯竭，筆者也相信沉香樹的人工栽種與植香在未來也將成為高經濟價值的綠色產業。最後筆者希望沉香在未來能帶給人類更豐富的精神生活，更美好的文化素養，及更健康的日常生活。

# 國際上對沉香貿易
# 的評估方式

國際上一般公認真沉香（True Gaharu）的來源為瑞香科沉香屬（Aquilaria spp.）的26種樹種與擬沉香屬（Gyrinops spp.）的8種樹種，總計34種樹種是具經濟價值，已列入瀕臨絕種野生動植物國際貿易公約組織（CITES）附錄二中管制交易，這34種管制交易的野生沉香樹種所結出的野生沉香就是國際交易上認定的真沉香，這其中又以沉香屬（Aquilaria spp.）的Aquilaria malaccensis於1995年即列入附錄二中管制（注釋1）。

由於真沉香被列入瀕臨絕種野生動植物國際貿易公約（CITES）附錄二中管制交易，但真沉香在國際貿易上實屬供不應求的狀態，那要如何進行各沉香出口國的數量管制與配額，以達野生真沉香樹種的保育及避免過嚴苛與不合理的管制導致黑市不法交易的盛行，

一般的評估方式則利用瀕臨絕種野生動植物國際貿易公約組織訂定的無損害搜尋（Non-Detriment Finding）方式，該種方式適用於瀕臨絕種野生動植物國際貿易公約組織所列管的交易的物種，以下列舉印度尼西亞政府對沉香出口配額的評估方式（注釋41），供讀者參考，以了解國際上對於野生沉香每年出口數量的管控標準，並做為本書的結尾章節。

❶ 每年7～8月份，每個省的自然保護局（BKSDA, Balai Konservasi Sumber Daya Alam = Nature Conservation Agency; Indonesia）提供給科學機構沉香訊息或沉香採伐區域的數據，前年的沉香總採伐資料及明年可能沉香採伐量的建議。可能的話，自然保護局（BKSDA）亦提供對野生沉香調查結果的定量數據與種群數量。

❷ 每年10月，由CITES科學機構邀請沉香產業所有利益相關方團體，包括政府機構（科研、管理、貿易、工業）、大學、非政府組織（地方、國家、國際），和行業協會共同參與研討會進行沉香出口配額的協商。

❸ 在CITES科學機構舉辦的研討會中也會進行相關資料的審議，尤其是來自已委託個人或組織所進行的沉香野外調查資料，以幫助對於各國所提出的沉香出口配額的再調整。

❹ 接著CITES科學機構亦會參考其他組織所提供的沉香有關訊息，進一步協商沉香出口的配額，並

開放管道予任何不請自來的組織所提供沉香交易資料給CITES科學機構。

❺而從上面的過程中，印度尼西亞政府科學院（LIPI, Lembaga Ilmu Pengetahuan Indonesia = Indonesian Institute of Sciences）作為印度尼西亞政府的科學機構，負責提供初始沉香配額數量予管理機構，然後經由森林保護與自然保護立法的總幹事確立最終的年度配額。

❻在最後階段，總幹事（Director General）參酌額外獲得可能導致先前沉香配額縮減的資料，進行年度沉香配額清單的簽署。

## 基於無損害搜尋確定沉香配額程序 （注釋41）

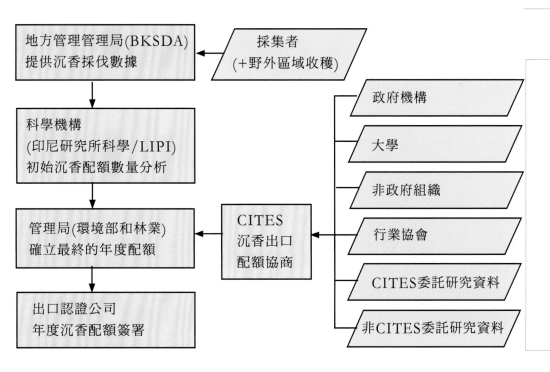

# 結語

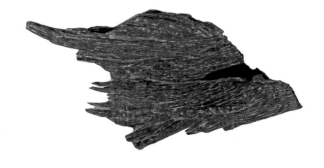

本書參考中國歷代學者對高品質沉香的定義與近代國際學者針對全世界最高品質沉香的研究文獻，給予「奇楠沉香」較明確的定義供世人參考。筆者並設計高品質沉香氣味「清」的判別實驗，用以區分「奇楠沉香」的標準。

天然野生沉香是國際公認最珍稀的文化物質資源，是非常值得國人進行沉香的收藏品評與投資。

因為沉香為國際珍稀資源，世界各國投入沉香相關研究調查已有數十年，國人在收藏與投資沉香時，一定要瞭解國際對於沉香的認定與標準，才可以確保投資與收藏沉香的價值與降低錯誤的風險。

未來筆者將分享更多國際沉香相關的研究與各國沉香的進出口報告供大家參考，由於天然野生沉香資源枯竭，人工栽種沉香未來勢必成為沉香市場的主要商品，目前許多國家已積極投入沉香植菌技術的研究，並已開始有不錯的產出，未來筆者也將會把相關資料與大家分享。

結語

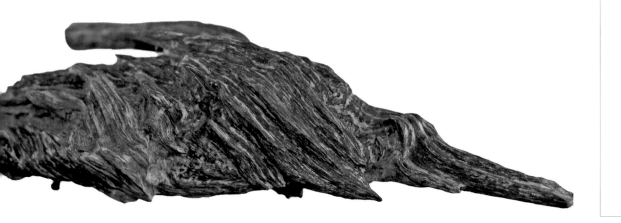

# 附錄：參考文獻

**1.** 陳興夏、廖振程、柯天福、葉美玲/著《沉香》，
城邦出版集團布克文化，2013年出版。

**2.** Ng, L.T., Chang, Y.S., and Kadir, A.A., A
Review on agar (gaharu) producing Aquilaria
Species, Journal of Tropical Forest Products,
2(2), 272-285，1997.

**3.** 《逢甲人文社會學報》第9期，2004年12月，
劉靜敏/著〈丁謂先生《天香傳》考述〉，頁
145~174。

**4.** 劉靜敏/著《宋代香譜之研究》（台北文史哲出版
社，2007年），頁150~152。

**5.** 周嘉冑/著《香乘》（《文淵閣四庫全書》，第
844冊）。

**6.** 陳國棟/著〈宋、元史籍中的丹流眉與單馬令－以
出口沉香到中國聞名的一個馬來半島城〉，《中國
海洋發展史論文集》（中央研究院中山人文社會科
學研究所專書（45），1999年3月），頁1~36。

7.周去非/著《嶺外代答》（北京中華書局，1999年）。

8.范成大/著《桂海虞衡志》〈志香〉，引自《范成大筆記六種》（北京中華書局，2002年）。

9.陶宗儀/編纂《說郛三種》卷十八：葉寘/著《坦齋筆衡》（上海古籍出版社，1988年）。

10.蔡絛/著《鐵圍山叢談》（北京中華書局，1997年）。

11.劉靜敏/著《宋代香譜之研究》（台北文史哲出版社，2007年），頁96~97。

12.CITES, Introduction to CITES and Agarwood-Overview, PC20 Inf. 7Annex 9, 2011.

13.CITES, Amendments to Appendices I and II ofCites, 2004.

14.CITES, Review of Significant Trade Aquilaria, PC 14 Doc.9.2.2 ANNEX 2, 2003.

15.CITES, Inclusion of Agarwood Producing Species Aquilaria spp. And Gyrinops spp. In Appendix II, Ref. Cop13 Prop.49.

16.Gunn, B., Steven, P., Margaret, S., Sunari, L. and Chatterton, P., Eaglewood inPapua New Guinea, Resource Management in Asia-Pacific Program (WorkingPaper 51). Port Moresby，2004a.

17..Zich, F. and Compton, J., Agarwood(Gaharu) Harvest and Trade in Papua New Guinea: A Preliminary Assessment, TRAFFIC Oceania.

18.TRAFFIC Oceania, Agarwood(Gaharu)

Harvest and Trade in New Guinea [Papua New Guinea and the Indonesian Province of Papua(formerly Irian Jaya)], 2002.

19. 陳敬/著《陳氏香譜》（《文淵閣四庫全書》，子部）。

20. 瓊脂，百度百科http://baike.baidu.com/view/1127645.htm

21. Yuan, L.C., and Wei, J.H., The artificially Propagated Aquilaria Sinensis in China, PC20 Inf.7 Annex14, CITES, 2011.

22. 交趾郡，維基百科https://zh.wikipedia.org/wiki/%E4%BA%A4%E8%B6%BE%E9%83%A1

23. CITES, Agarwood and CITES Implementation in Vietnam, PC 20 Inf.7 Annex 20, 2011.

24. Barden, A., Anak, N.A., Mulliken, T., and Song M., Heart of the Matter: Agarwood Use and Trade and CITES Implementation for Aquilaria Malaccensis, TRAFFIC International, 2000.

25. Gupta, A. K., Assessing the Implementation of the CITES Appendix-II Listing of Aquilaria malaccensis, Unpublished report prepared for TRAFFIC India, 1999.

26. 真臘國，維基百科http://zh.wikipedia.org/wiki/%E7%9C%9F%E8%85%8A

27. Tha, M.S. and Ol, U.S., Management of Wild and Plantation Source Agarwood, Department of Forest Plantation and Forest Private Department of Forestry Administration of Cambodia, PC 20 Inf.7 Annex13, 2011.

28. Oldfield, S., Lusty, C. and MacKinven, A., The Word List of Threatened Trees. World ConservationPress, CambridgeUK, 650pp., 1998.

29. 三佛齊國，維基百科http://zh.wikipedia.org/wiki/%E4%B8%89%E4%BD%9B%E9%BD%90

30. Wyn L.T. and Anak N.A., Wood for the Tree: A Review of the Agarwood(Gaharu) Trade in Malaysia, TRAFFIC Southeast Asia, pp. 6，2010。

31. Jantan I., Gaharu. Timber Digest 107: December, 1990.

32. 渤泥國，百度百科http://baike.baidu.com/view/881622.htm#1

33. Partomihardjo, T. and Semiadi, G., Case Study on NDF of Agarwood (Aquilaria spp. & Gyrinops spp.) in Indonesia, Research Center for Biology, Indonesian Institute of Sciences.

34. Soehartono, T., Overview of trade in gaharu in Indonesia. In: Report of the Third RegionalWorkshop of the Conservation and Sustainable Management of Trees, Hanoi, Vietnam, WCMCIUCN/SSC. pp. 27-33, 1997.

35. Ding Hou, D., Thymeleaceae. Flora MelesianaSer.1, 6(1): 1-15, 1960.

36. Wiriadinata, H., Gaharu(Aquilariaspp.) Pengembangan dan Pemanfaatan yang Berkelanjutan, InLokakarya Pengusahaan Hasil Hutan Non Kayu (Rotan, Gaharu, dan Tanaman Obat), DepartemenKehutanan, Indonesia-

附

錄

UK Tropical Forest Management Programme, Surabaya, 1995.

37. Soehartono, T. and Mardiastuti, A., The current trade in gaharu in West Kalimantan, Jurnal IlmiahBiodiversitas Indonesia 1(1), 1997.

38. ITTO, Slection pathogens for eaglewood(gaharu) inoculation, Forestry Research and Development Agency Mnistry of Forestry Indonesia, 2011.

39. Eurlings M.C.M. and Gravendeel B., TrnL-trnF sequence data imply paraphyly of Aquilaria andGyrinops (Thymelaeaceae) and provide new perspectivesfor agarwood identification，Plant Systematics and Evolution, 254:pp. 1-12, 2005.

40. Chetpattananondh, P., Overview of the agarwood oil industry, IFEAT International Conference in Singapore, 4-8 November 2012, pp. 131-138.

41. Indonesian CITES Scientific Authority and Indonesian CITES Management Authority, Report on ndf of agarwood for sustainabilityharvest in indonesia，2011.

42. 北京翰海拍賣公司2014年5月11日拍賣會http://hanhai.net/Auction-results-Terminal.php?SpecialCode=PZ2019481&ArtCode=art5049742959&page=1&aucpage=5&s=0

43. CITES, Report of the Asian Regional Workshop on the Management of Wild and Planted Agarwood Taxa, Guwahati, Assam, India, 19-23 January, 2015.

# 後 記

若讀者對於本書內容有相關問題或建議者以及對於沉香研究有興趣者歡迎以下列方式與筆者聯繫。

另外 陳教授在中國命理哲學與普洱茶均有濃厚的興趣與研究經驗，如果有相關的問題，歡迎以下列的方式進行聯繫與探討。

陳興夏　教授

**作者聯絡方式**

LINE：@hxj8858q

WECHAT：fatebook999

網站：www.fatebook.cc

作　　　者／陳興夏、廖振程
攝　　　影／陳雅婷
美術編輯／方麗卿
企畫選書人／賈俊國

總 編 輯／賈俊國
副總編輯／蘇士尹
資深主編／吳岱珍
編　　　輯／高懿萩
行銷企畫／張莉榮‧廖可筠‧蕭羽猜

發 行 人／何飛鵬
出　　　版／布克文化出版事業部
　　　　　台北市中山區民生東路二段141號8樓
　　　　　電話：(02)2500-7008　傳真：(02)2502-7676
　　　　　Email：sbooker.service@cite.com.tw
發　　　行／英屬蓋曼群島商家庭傳媒股份有限公司城邦分公司
　　　　　台北市中山區民生東路二段141號2樓
　　　　　書虫客服服務專線：(02)2500-7718；2500-7719
　　　　　24小時傳真專線：(02)2500-1990；2500-1991
　　　　　劃撥帳號：19863813；戶名：書虫股份有限公司
　　　　　讀者服務信箱：service@readingclub.com.tw
香港發行所／城邦（香港）出版集團有限公司
　　　　　香港灣仔駱克道193號東超商業中心1樓
　　　　　電話：+852-2508-6231　　傳真：+852-2578-9337
　　　　　Email：hkcite@biznetvigator.com
馬新發行所／城邦（馬新）出版集團 Cité (M) Sdn. Bhd.
　　　　　41, Jalan Radin Anum, Bandar Baru Sri Petaling,
　　　　　57000 Kuala Lumpur, Malaysia
　　　　　電話：+603- 9057-8822　　傳真：+603- 9057-6622
　　　　　Email：cite@cite.com.my
印　　　刷／韋懋實業有限公司
初　　　版／2017年（民106）6月
售　　　價／1500元
I S B N／978-986-4500-8-9

城邦讀書花園　布克文化
www.cite.com.tw